高等教育艺术设计精编教材

设计素描

(第 2 版)

主　编　刘　权
副主编　王　猛

清华大学出版社
北　京

内 容 简 介

本书本着理论与实践相结合、深入浅出的原则进行编写。全书分为五章,第一章论述了设计素描的溯源、造型风格的类型以及设计素描的教学意义和作用;第二章论述了构图与透视,点、线、面,形式美法则,形体与结构等素描的视觉语言;第三章主要讲述了素描的技法,涉及工具与材料、形体与光影、造型的概括与提炼、解构与重构、材料与肌理等实践知识;第四章论述了设计素描与创意思维的关系;第五章分析了部分大师的作品与学生作品。

本书以丰富灵活的训练课题,启发和引导学生创造性地理解艺术与设计的关系,将"由技入道"和"由理入道"两种方式结合起来帮助学生艺术地感觉与科学地思考,从而使学生掌握具象与抽象的造型语言表现规律。同时,本书注重学生整体素质的培养,改变传统的观察和思维方式,注重对事物特征和形态空间运动法则的理解。本书中编者提出了中国白描和水墨从广义上讲属于素描的理论,还对现代技术应用于素描实践、创意思维方法与素描实践相结合等内容进行了探讨,这也是本书的创新点。

本书可以作为高等院校艺术设计相关专业学生的教材,也可以作为艺术设计相关从业人员或者爱好者的参考用书。

本书封面贴有清华大学出版社防伪标签,无标签者不得销售。
版权所有,侵权必究。举报:010-62782989,beiqinquan@tup.tsinghua.edu.cn。

图书在版编目(CIP)数据

设计素描/刘权主编.--2版.--北京:清华大学出版社,2020.8(2024.9重印)
高等教育艺术设计精编教材
ISBN 978-7-302-55804-0

Ⅰ.①设… Ⅱ.①刘… Ⅲ.①素描技法—高等学校—教材 Ⅳ.①J214

中国版本图书馆 CIP 数据核字(2020)第 110966 号

责任编辑:张龙卿
封面设计:张来贺 徐日强
责任校对:李 梅
责任印制:宋 林

出版发行:清华大学出版社
网　　址:https://www.tup.com.cn,https://www.wqxuetang.com
地　　址:北京清华大学学研大厦 A 座　　　　邮　编:100084
社 总 机:010-83470000　　　　　　　　　　　邮　购:010-62786544
投稿与读者服务:010-62776969,c-service@tup.tsinghua.edu.cn
质量反馈:010-62772015,zhiliang@tup.tsinghua.edu.cn
印 装 者:涿州汇美亿浓印刷有限公司
经　　销:全国新华书店
开　　本:210mm×285mm　　印　张:10.25　　字　数:282千字
版　　次:2011年9月第1版 2020年8月第2版　　印　次:2024年9月第6次印刷
定　　价:69.00元

产品编号:087202-01

作者简介

刘权 1973年生,安徽含山人。现为安徽大学艺术学院教授、硕士生导师、院长,中国美术家协会会员,安徽省油画学会副主席,安徽省美协综合材料绘画艺委会副主任。先后就读于安徽师范大学美术系、清华大学美术学院、南京艺术学院美术学院。作品参加"第十三届全国美术作品展览""第三届中国油画展精选作品展""中国油画大展"等由中国美协或中国油画学会主办的展览9次,其中获奖2次。另外,作品获由安徽省美协主办的展览金奖1次,一等奖1次,银奖3次。参加境外展览2次。

王猛 1975年生,江西九江人。1996年毕业于江西师范大学美术学院,2006年硕士研究生毕业于西北民族大学美术学院。现为安徽大学艺术学院教授、硕士生导师。近年来,在《文艺研究》《装饰》《美术观察》《民族艺术研究》《艺术与设计》《艺术探索》等艺术类学术期刊上发表论文20余篇,多幅油画和装饰画作品参加国家及省市级美术作品展览,并在专业期刊上发表。

前 言

20世纪初，世界工业革命取得了突飞猛进的发展，在"现代主义"美术思潮和流派的影响下，西方诞生了真正意义上的现代设计教育。1919年成立的包豪斯学院是现代设计教育的摇篮，包豪斯教学体系中的基础课程对现代设计素描产生了深远影响。自20世纪初两江师范学堂图画手工科的设立开始至改革开放初期，是我国设计教育雏形的形成时期。当时由于社会发展状况和观念等因素，我国的艺术设计教育还是以工艺美术教育的形式而存在，作为设计基础课程的"素描"与绘画专业课程的"素描"在内容上并没有本质区别。20世纪80年代中后期，随着经济的不断发展，艺术设计专业的教学内容也在不断地转变，从而对设计专业的素描教学提出了新的要求。在西方设计基础教育理论的影响下，通过设计专业的素描教学实践，"设计素描"的概念在设计教育界逐渐得到认同。

本书的编者既有绘画实践经验，也有受过设计教育的背景，因此，本书融入了现代绘画与设计的理论知识，也体现了近年来编者的一些教学实践成果。全书分为五章，分别为识、理、技、意、析，其中包括素描造型、课程产生的背景、设计素描的专业语言和理论，以及创作实践经验等，涉及了史论、造型原理、材料与肌理、视觉思维等相关知识，充分体现了理论教学和实践应用教学相结合的原则。

本书由刘权和王猛合作完成。其中，刘权负责编写本书的第一章第一节、第二章、第四章第二至三节和第五章的一部分。王猛负责编写第一章第二节、第三章、第四章第一节和第五章的一部分。另外，非常感谢张来贺、朱利光、闫颖、王星晨、江山娇、曾东东、杜金萍等同学为本书进行的排版设计工作。

近年来，设计素描教学呈现出日新月异、不断变化发展的局面。本书在编写过程中难免有疏漏与不足之处，诚请同行专家多提宝贵意见。

编　者
2020年3月

目录 CONTENT

第一章 识

- 002 **第一节 大师与素描**
- 002 　一、再现性素描
- 006 　二、表现性素描
- 008 　三、抽象性素描
- 010 　四、中国传统白描、水墨——广义上的素描

- 014 **第二节 设计素描溯源**
- 014 　一、现代中西方素描与设计基础教学
- 018 　二、设计素描概念初步得到认同
- 020 　三、设计素描的作用与意义

第二章 理

- 024 **第一节 构图与透视**
- 024 　一、构图
- 025 　二、透视

- 026 **第二节 点、线、面**
- 027 　一、点的特征
- 028 　二、线的特征
- 030 　三、面的特征

- 030 **第三节 形式美法则**
- 030 　一、均衡
- 031 　二、繁简
- 034 　三、疏密
- 035 　四、主次

- 036 **第四节 形体与结构**
- 036 　一、形体
- 038 　二、结构

第三章 技

- 042 **第一节 工具与材料**
- 042 　一、主要工具
- 044 　二、纸张
- 045 　三、辅助工具

045	**第二节　形体与光影**	

052	**第三节　造型的概括与提炼**	
052	一、提炼造型的素材来源	
052	二、概括提炼造型的方法	

059	**第四节　解构与重构**	
059	一、重构的表现手法	
063	二、提炼造型、解构与重构的表现类型	

066	**第五节　材料与肌理**	
066	一、不同材料肌理的艺术特征	
068	二、材料与肌理的表现手法	
072	三、材料与肌理的训练方法	

076	**第六节　借鉴现代图像**	
076	一、生活中时尚设计元素的应用	
078	二、摄影图像技术的应用	
079	三、计算机图像技术的应用	

第四章　意

082	**第一节　设计素描与创意思维**	
082	一、创意思维的方式	
086	二、设计素描的创意与表现方法	
093	三、设计素描的五感创意表现	

094	**第二节　意向图式**	

100	**第三节　抽象图式**	
100	一、自然界中的抽象因素	
101	二、抽象形态的造型艺术	
102	三、从客观物象到抽象	
103	四、抽象创意练习	

第五章　析

156	**参考文献**	

第一章 识

第一节　大师与素描

素描——即"朴素描绘"之意。通常将以木炭条、炭精条、炭笔、铅笔、毛笔、钢笔等较为单纯的绘画工具及单一的颜色所制作的图形图像称为素描。而广义的素描概念更为宽泛，中国画的白描、水墨画，以及西方绘画系统中的钢笔画、铜版画、石版画，虽然是独立的艺术门类，但均为单色材质造型的表现形式，也属于广义素描范畴。总之，素描是一种单色的平面艺术，通过形体、结构、比例、位置、运动、线条、明暗调子等造型因素的运用来分析、表现对象，从而达到特定的艺术目的。

素描是一切造型艺术的基础，对于造型艺术工作者来说，素描自始至终都在发挥着作用。素描还是一门独立的学科，是包括了解剖学、透视学、光学、立体投影法以及几何学相关原理的综合性技艺型学科。对于造型艺术家来说，素描是使艺术家的观察、感受和意念视觉化的一种特有的表达方式和技巧，而这种表达方式和技巧使艺术家认知生活中的各种自然形态成为可能，并创造性地掌握这些自然形态，最终转化为艺术形态。鉴于此，我们可以认为素描有两种功能：从学习认知的角度观察，素描是研究描绘对象和积累专业知识的一种手段；从创作的角度观察，素描对于掌握了专业知识的画家来说，是实现创作意图的手段，即素描是创造艺术形象的基础。

一、再现性素描

欧洲造型艺术的写实传统，是在古希腊哲学家亚里士多德的"艺术模拟自然"的理论基础上建立起来的。文艺复兴时期的艺术家们秉承科学、客观的精神，对人体的比例、运动、解剖、结构以及构图、空间、透视规律等作了深入、系统的研究，从而建立了再现性素描的古典标准：强调理性的表达，画面严谨，遵循透视学、解剖学的科学规律，以客观再现对象为目的，总之，是在正常的视觉范围内来表现视觉形象，并以整体和谐的思想将对现实的物象纳入一个统一的形式框架中。

文艺复兴时期自奇马布埃开始到兴盛时期，至少通过三代大师的努力才达到了"真实地再现对象"的目的。伴随着文艺复兴运动的发展，素描逐渐趋向成熟。具体的标志有3点：首先，所使用的工具、材料更加多样化，并且素描已经逐渐成为一种独立的绘画品种；其次，由于科学的发展，东方伊斯兰世界先进的医学解剖和经验科学成为催化剂，以及建筑设计中的空间透视研究，使画家们在广泛实践的基础上创立了科学艺术理论，推动了素描的发展；最后，伴随着最早的美术学院诞生，以画家师徒承受制的教学传艺方式，将素描基础训练作为对艺术学徒进行科学系统的培养训练手段。

文艺复兴时期的素描大师首推列奥纳多·达·芬奇（Leonardo da Vinci）。达·芬奇留下的油画原作虽然只有十几幅，但却留下了数以千计的素描和手稿，在这些素描和手稿中我们能够感受到他高超的绘画技巧与充满智慧的创意。无论是早年的习作还是成熟时期创作的色粉画，无论是深入透彻的人物研究还是那些异常严谨的解剖研究，达·芬奇的作品造型技巧精湛、简约、和谐，体、面转折微妙，均得助于其对明暗渐变律和解剖结构的精深研究。达·芬奇笔下的人物形象是一种现实与理想相结合的产物，生动而又崇高，散发着人文主义的时代精神气质。（图1-1～图1-5）

文艺复兴时期另一位伟大的素描巨匠是米开朗琪罗·迪·洛多维科（Michelangelo di Lodovico），不同于达·芬奇充满科学的精神和哲理的思考，米开朗琪罗的作品具有强烈激情和个性，充满了悲壮的力量和冲突，作品的悲剧性是以宏伟壮丽的形式表现的，无论是雕刻还是绘画，都具有狂飙般的力度。这一特点也体现在他的素描中，他的素描将结构和运动表达得淋漓尽致，画面中充满着张力。

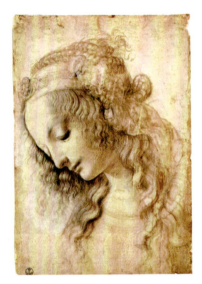
图1-1　达·芬奇素描手稿（1）

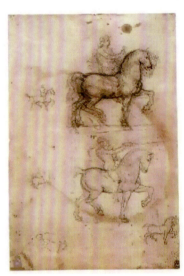
图1-2　达·芬奇素描手稿（2）

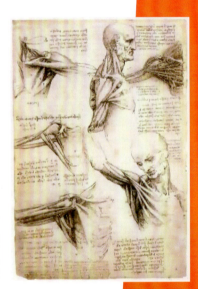
图1-3　达·芬奇素描手稿（3）

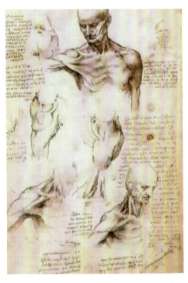
图1-4　达·芬奇素描手稿（4）

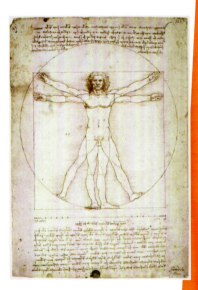
图1-5　达·芬奇素描手稿（5）

拉斐尔（Raphael）也是一位名副其实的素描大师，作品中的人物有着柔和、圆润、饱满、调和之美。他留下的素描习作强调用线、手法灵活，刻画精微，人物既有理想化的修饰，又尊重客观自然；既注重塑造的体量感，又有达·芬奇式的优美并具刚中带柔的艺术特点。（图1-6和图1-7）

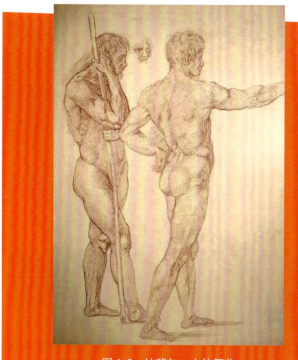

图1-6　拉斐尔　人体习作

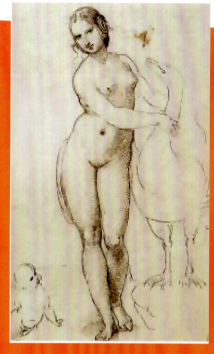

图1-7　拉斐尔　《丽达与鹅》

从文艺复兴到19世纪，欧洲的素描基本秉承"再现对象"的目的，没有太大的变化，造型方法主要是基于解剖、透视和光学知识，以线为主，配合适当的明暗层次。素描的主要功能是艺术家收集素材、绘制草图和为正式创作打基础。这一时期出现了一大批优秀素描作品和以素描为独立表现形式的优秀画家。其中代表人物有德国的阿尔布雷特·丢勒（Albrecht Dürer）（图1-8～图1-10）、法国的让·奥古斯特·多米尼克·安格尔（Jean-Auguste Dominique Ingres）（图1-11）、德国的荷尔拜因（Holbein）（图1-12）等。

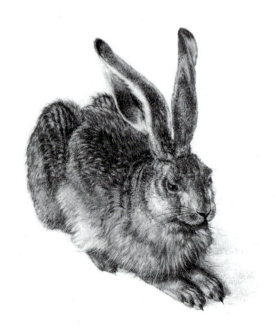

图1-8　丢勒素描习作（1）

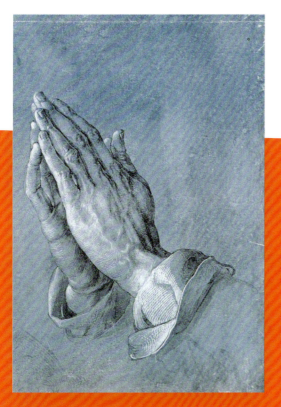

图1-9 丢勒素描习作（2）

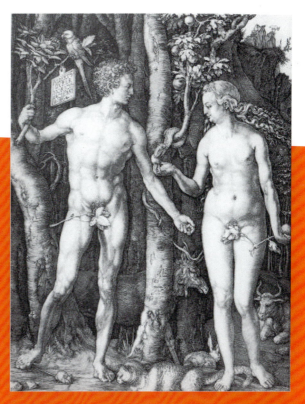

图1-10 丢勒 《亚当与夏娃》

图1-11 安格尔 《查尔斯古肖像》

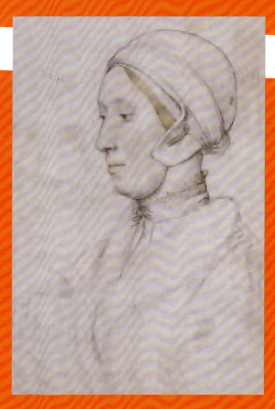

图1-12 荷尔拜因 《妇人肖像》

二、表现性素描

在早期的蛮族艺术、中世纪的哥特艺术，包括文艺复兴中的鲍茨、勃鲁盖尔等画家的作品中，都可以看到变形、夸张的形象，以及充满幻想的画面效果，流露出强烈的表现性倾向。美术史中界定的表现主义绘画是20世纪初期起源于北欧的艺术潮流，并纵贯整个20世纪，主要流行于德国，在北美、西欧也有广泛影响。表现主义绘画强调表现艺术家的主观感情和自我感受，造型上往往对客观形态进行夸张、变形处理。表现主义绘画认为主观是唯一真实，否定现实世界的客观性，反对艺术的目的性。影响表现主义艺术家的理论源头主要有主观唯心主义哲学、精神分析学说和神秘主义学说。

表现性素描范畴不仅仅局限于表现主义绘画作品，凡是注重主观表现，对物象进行变形、夸张处理，或使得画面具有象征、幻想等非现实特点的素描，都可视为表现性素描。表现性素描的重点是艺术家的情感体验与表达。素描艺术的再现具有多样性，表现性素描的源头还是再现性素描，严格来讲，表现性素描仍然是众多再现的一种表现形式的外延。再现性素描遵循透视学、解剖学的科学规律，光影的变化性可以把客观物象以三维空间形式呈现在画面中。在艺术多元化的今天，以现实主义方式来再现客观物象在很多情况下是需要的，特别是在学习造型能力的阶段，但这毕竟不是艺术创作的最终目的。现当代艺术多元化使得艺术家们毕生追求的目标就是创新，追求个性的表达，追求情感的表达。艺术家在创作时会自觉或不自觉地带有各自的情感，这种情感是受多方面因素影响的组合体，它包含社会生活、文化心理以及作品制作过程中的各种情绪活动——即面对所描绘对象给艺术家带来的有差别的被动心理反应，如此种种因素都会直接影响艺术家的体验和表达，不留痕迹但又直接反映在作品之中。因此，认知表现性素描有助于理解培养创造力和艺术思维训练的方式方法，有助于理解个性情感体验与表达是造型艺术的真正目的。而围绕造型艺术训练的核心目标理应就是创造力的培养。

综观东西方美术史中的绘画艺术，正是大师们独特的艺术思维以及个性化的作品面貌，才开创了各种新的艺术风格。毕加索说过："人不应想把大自然已经完满造成的东西再制造一次。人不应该只是模仿事物，人须透进它们里头去，人须自己成为物。比起模仿自然来，我情愿和自然处于和谐一致中。"表现性素描强调个性化的表现，侧重于艺术思维的传达，侧重于艺术家内在的个体情感体验与表达，它是艺术家对客观事物的内心体验和主观艺术思维活动的结果。

奥地利画家埃贡·利奥·阿道夫·席勒（Egon Leo Adolf Schiele）的素描（图1-13和图1-14）具有强烈的表现性，他的作品受尼采和弗洛伊德心理学的启迪，此外，还受瑞士的霍德勒影响。席勒的作品表现了那个时代人物的心理和情感，在他的作品中人和物都处在惶恐不安的状态之中，所描绘的人物和景物也都不是静态的，无论什么样的形态都喻示了生的欲望和死的威胁，这种可怕的阴影始终笼罩着他的作品。席勒素描中的人物形体瘦长，画面中的线条冷峻、刚毅。席勒的素描非常强调形象清晰的外轮廓，通过对人的表情和形体结构的变形、夸张来表现强烈的情绪，笔下描绘的人物具有神经质的情绪。

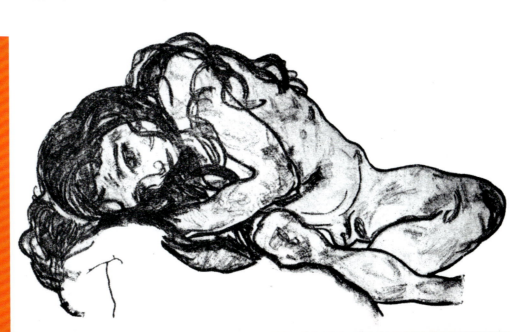

图1-13　席勒素描习作（1）

图1-14　席勒素描习作（2）

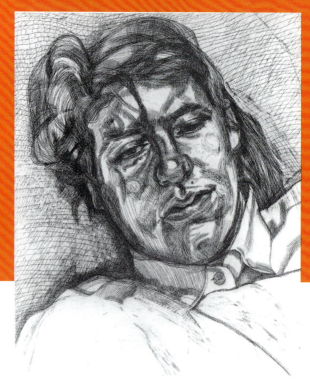

图 1-15 弗洛伊德素描习作（1）

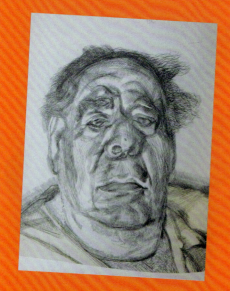

图 1-16 弗洛伊德素描习作（2）

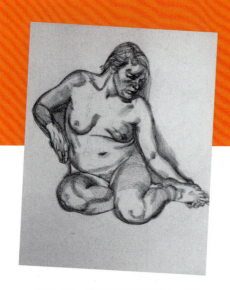

图 1-17 弗洛伊德素描习作（3）

英国当代画家卢西安·弗洛伊德（Lucian Freud）（图 1-15～图 1-17）的作品有着西方经典素描的所有因素：解剖、空间、形体等，然而他的作品又明显是畸形而病态的，具有强烈的表现性。面对弗洛伊德的素描，你能明显感受到他绘制时的强烈力量，扭曲的笔触、狂放而松散的线条互相缠绕——这种极具个性的绘制形式使他的作品充满了表现性，酣畅淋漓地宣泄着个人情感。

三、抽象性素描

19 世纪下半叶开始，艺术家们开始对造型艺术中的形式元素和表现对象进行研究，重点是对几何构成和视觉心理的研究，开辟了一个视觉表现的崭新天地——抽象绘画。抽象绘画是指描绘没有可识别的具体形象的平面艺术。实际上，造型艺术中的形体、色彩、线条、色调、肌理等元素本身就具有相当的抽象性。20 世纪之前的艺术家在使用这些抽象的元素——形体、色彩、线条、色调、肌理时，为了表现、模拟可以辨认的事物，是一种再现的过程，这些艺术元素的抽象性没有被独立发掘、研究，而是为再现、认知生活中的经验对象服务的。康定斯基、塔皮埃斯、蒙德里安等即是抽象绘画领域中最有影响的代表画家，他们的素描彻底抛弃了古典主义素描的写实技巧和造型观念，在反传统观念的基础上，特别注重画家内心活动的表述，以及表现形式及手段上的创新。

抽象性素描具有以下特点：具象艺术中的艺术形象是具有可识别性的，抽象素描则是完全放弃了对真实对象的描绘与再现；将形体、线条、色调、肌理等诸多绘画的元素上升到作品主题的高度，研究这些元素的构成、组合成为绘画的核心。抽象素描是西方现代艺术的产物，运用各种形式要素主要是为了表现自我的心理主观感受。

康定斯基说过：所谓素描是不破坏本质的内在生命，这种素描与解剖学、植物学和其他知识有无矛盾无关紧要，问题在于它是否破坏外在视觉的和谐。素描的实质在于能否适应艺术家对外部现象真实无关的造型追求并和谐起来。（图1-18～图1-21）

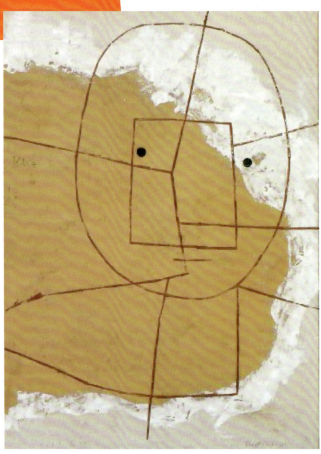

图1-18 保罗·克利作品

图1-19 塔皮埃斯作品（1）

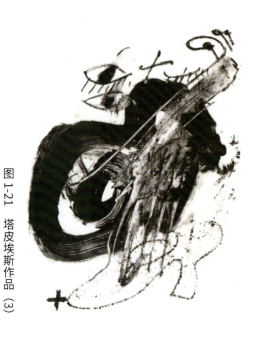

图1-20 塔皮埃斯作品（2）

图1-21 塔皮埃斯作品（3）

四、中国传统白描、水墨——广义上的素描

中国传统绘画中的白描和水墨画也属于广义的素描范畴。中国绘画在用线方面自成体系，"十八描"即是古代画论中总结出的以线造型的艺术语言规律。白描以线条结构为主，其造型特点不是强调塑造，而是强调线的轻重缓急、柔软刚劲等，不强求体、面和空间，突出以线贯穿点的穿插来营造一种意象空间，不着力描绘自然光对物象造成的影响。白描中，画家通过对书写式线条的运用，完成情感传达，使线具有了独立的审美价值（图1-22）。中国传统的水墨山水画有着独特的"皴法"体系，在表现山石、树木的形体和质感方面呈现出独特的面貌，配合"墨分五色"的技法，以毛笔皴擦点染出干湿不同的墨色来写意、写神，以自然为我用，据山川林木之势，抒胸中意气，创造了经典的东方绘画程式（图1-23和图1-24）。而西方素描主要着力描绘物象的明暗关系，目的主要以体现"块""面"为主。整个西方素描体系的出发点就是研究、认知和表现形体的自然形象。

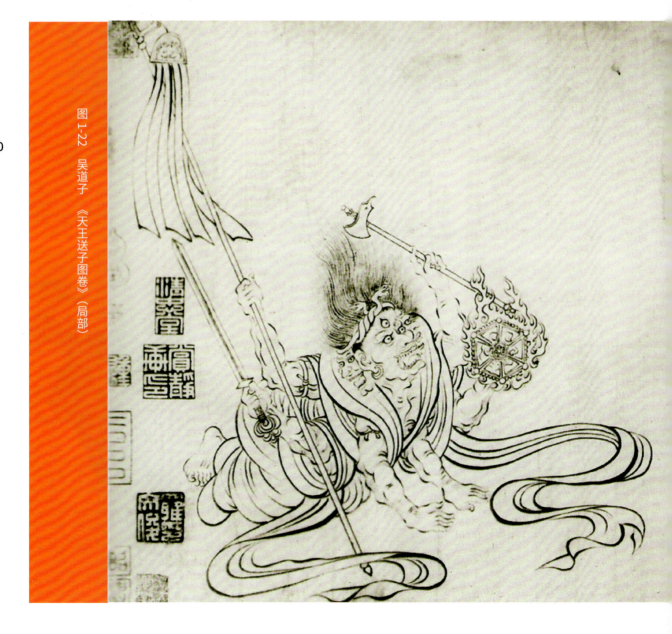

图1-22 吴道子 《天王送子图卷》（局部）

唐代的张彦远有文云:"夫画物特忌形貌彩章,历历俱足,甚谨甚细,而外露巧密。"可见中国画历来不主张对自然作亦步亦趋的描摹,主张以形写神,绘者要从物象表面的琐碎细节中解脱出来,取其势提其神,关注描绘对象的本质,并且将自己的主观感受和个性融入其中,从而达到物我交融、物我两忘的境界。中国的书法美学深刻地影响着中国绘画,并且与西方绘画的匠人出身不同,中国绘画脱胎于文人体系,造成了中国绘画特别强调书写性,以笔墨直抒胸臆,重视对自然物象的整体认知和观察,方法上讲究默识心记、意在笔先、远观其势、近取其质,等成竹在胸后方可尽情挥洒,借助于表现客观事物来传达绘者的主观感受,从而达到主体与客体的统一。

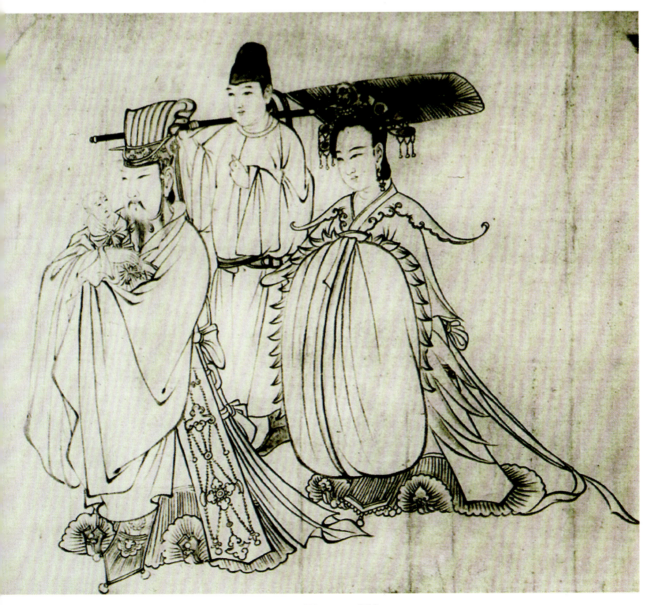

图 1-22（续）

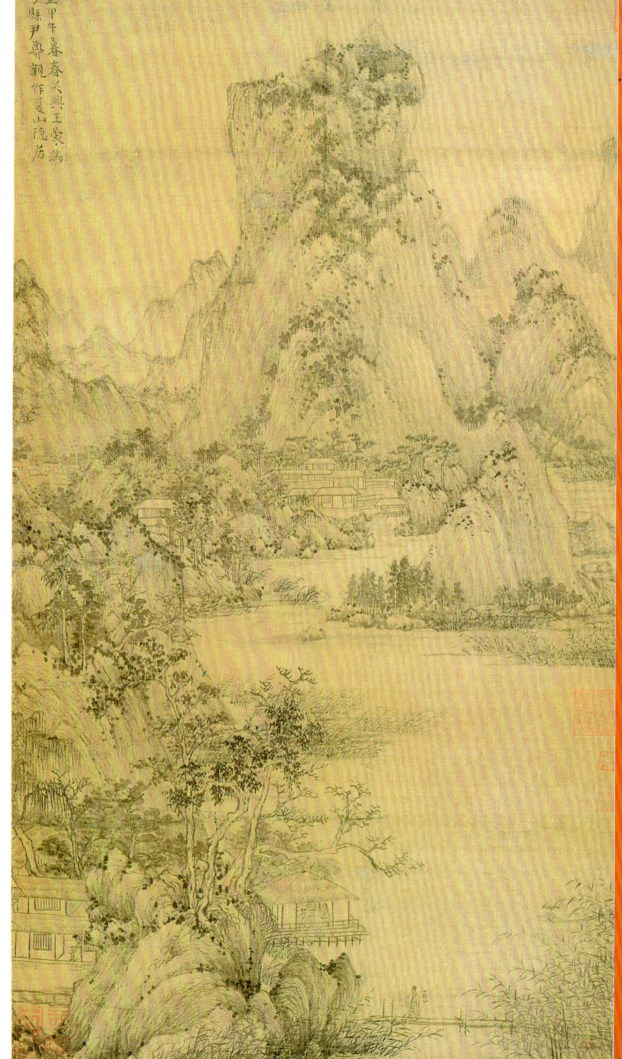

图1-23 （元）王蒙 《夏山隐居图轴》

第一章 识

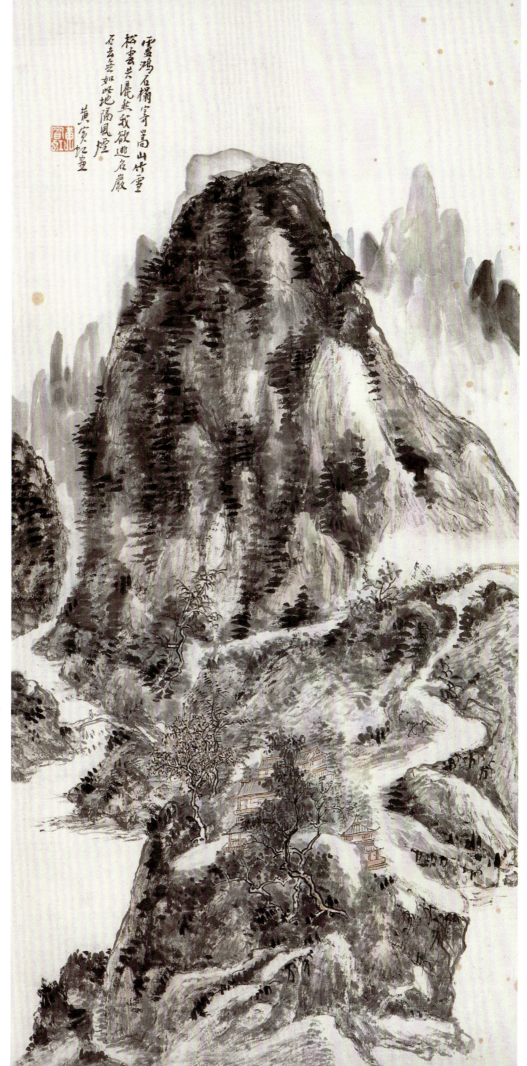

图 1-24 黄宾虹 《山水镜心》

第二节　设计素描溯源

一、现代中西方素描与设计基础教学

被称为"现代主义"或"现代派"的美术，是指20世纪以来具有前卫和先锋特色、与传统美术分道扬镳的各种美术思潮和流派。19世纪末开始流行的"绘画不作自然的奴仆""绘画摆脱了文学、历史的依赖""绘画语言自身的独立价值""为艺术而艺术"等观念，是现代主义美术体系的理论基础。在西方现代艺术形成的过程中，素描的观念也发生了转变。20世纪现代素描总的特点是反传统，不以再现和模仿自然为己任，在素描写生和创作中，对客观的人与物进行夸张、变形、抽象、肢解、重构、综合。在技法材料运用上不择手段，有时用单一材料，有时用多种材料，有时将笔绘与粘贴报纸、布条、木块、扑克牌、石膏等实物材料相结合。现代派艺术家的大胆创新与探索，开辟了艺术表现的新领域，丰富了画面的形式语言，对艺术家的思维解放和形式创新方面有积极意义。（图1-25～图1-27）

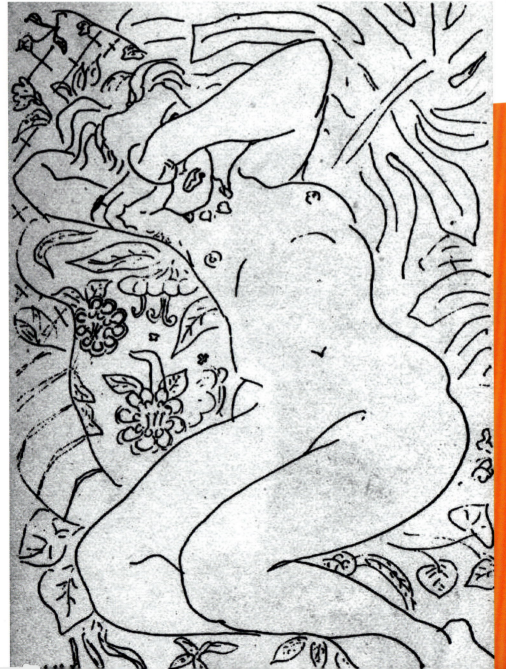

图1-25　马蒂斯　线描作品

1919年成立的包豪斯学院是现代设计教育的摇篮,在其教学实践的过程中,逐渐形成了包豪斯教学体系,它在现代设计教育史中占有非常重要的地位。虽然其教学体系中没有"设计素描"这一概念,但包豪斯教学体系中的基础课程对现代设计素描产生了深远的影响。包豪斯设计基础教育的基本模式奠定了设计教育的结构与基础,现在很多的艺术院校的基础课程都是包豪斯学院创造或是与之有关。基础课程包括自然现象分析、材料分析、立体、平面、色彩构成规律、造型、空间、运动、透视研究等内容。

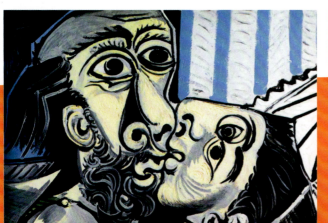
图1-26　毕加索作品

图1-27　杰克逊·波洛克作品

　　包豪斯基础教学体系有一套行之有效的造型训练手法。第一,注重观察体验,即人的视觉感受,也重视其感官感受,如味觉、嗅觉等。琼斯·伊顿所著《形式与设计》中讲到"柠檬写生"的例子,除了观察其外形外,还要体验其味觉和嗅觉,这样可以认知和抓住客观物体的本质。第二,包豪斯重视对材质、纹理的认知和感知。各种材质、肌理的情感属性成为研究对象,并经常通过写生、默写等方式将物体的纹理结构表达出来(图1-28)。第三,包豪斯强调表现材料和造型手段的多样性。伊顿就经常提到用毛笔和墨去画画,表现工具和材料的丰富也为创造性的表现打开思路。包豪斯基础教学体系不主张再现客观形态,注重科学理性思维,又重视视觉与创造力之间的关系。他们不限于纯粹无对象的研究设计,而时常把抽象研究同具体事物的抽象化体现结合起来。他们的造型作品也更多地体现出构图、构成、图形的审美意味。

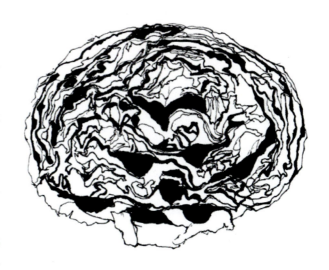
图1-28　素描基础练习(德国包豪斯学院)

　　包豪斯之所以称为包豪斯,正是因为它的教学体系中包含了一种特定的设计理念、设计方法,以及与其相应的教学手段。如伊顿、纳吉、阿尔伯斯以及康定斯基、克利等人对视觉语言教学的探索与试验,不仅开创了设计基础的新的教学方法,同时也以实践证明了教学设计中的学术水平研究是设计教育发展的积极动因。

自20世纪初两江师范学堂图画手工科的设立发展至今,我国的艺术设计教育先后有工艺教育、手工艺教育、图案手工教育、工艺美术教育等不同的提法,这反映了不同时期有关"艺术设计教育"的不同特点。但是,它们确实是一脉相承的,在其教学体系里面都有素描课程。两江师范学堂图画手工科里的素描,在当时被称为"自在画""木炭画""石膏模型写生""素描"等名称,是在一个普通教室里,拿一个写生的对象,摆在学生面前,教员先代学生把那物体画在黑板上,并没有将写生原理讲给学生听,学生也只得假装着写生的模样,其实还是模仿黑板上教员的描法,这种写生并不彻底。依据素描的定义,也可以认为是素描课程,并且和现代的素描课程有相当大的近似性。

20世纪上半叶在美术院校中普遍设立了工艺美术系,图案工艺教育相继出现。美术院校作为专门的教育教学研究机构,其培养目标、专业设置、教学方法都日趋体系化。工艺美术系科在美术院校的设立,真正确立了工艺美术的学科地位。这一段时间,图案手工艺科的素描课程和绘画素描课程基本不分家。以西方古典素描的训练方法为摹本,以写生为主要的教学方法。写生对象包括石膏像写生、人体写生等。许多中国的工艺美术大师都具有深厚的素描功底。比如,工艺美术大师陈之佛在日本留学期间,就到白马会洋画研究所学习素描,到洋画家安田捻画室学习人体素描,并且有相当大的成就;另一位大师庞薰琹既是画家也精于工艺美术。这些艺术先辈既是画家也是工艺美术家和教育家。因此,工艺美术的素描和绘画也在当时无本质的区别。在当时的社会发展状况下,纯绘画领域素描教学的发展给工艺美术教育提供了很大的支持,如刘海粟、徐悲鸿、吴作人等对素描教学有着很大的贡献,素描的发展和工艺美术的发展相辅相成。这一段时期,素描无论在绘画、雕塑、图案等学科都有重要的地位,并且取得了长足的发展(图1-29和图1-30)。

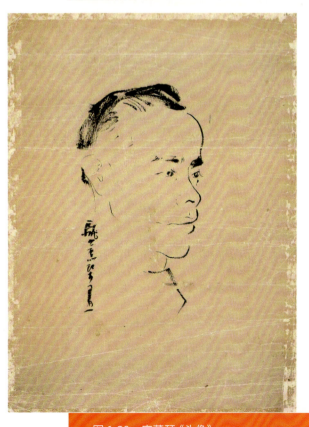

图1-29　庞薰琹《头像》

1949年以后,工艺美术受到政府的极大重视,在美术院校中的工艺美术相关专业也做出了大规模的调整。1956年,中央工艺美术学院成立,这是第一所工艺美术的专业院校。在中央工艺美术学院的办学方针中也非常强调素描等造型基础的训练,基础课程在整个教学大纲中占到了60%以上的比例。一方面,当时的工艺美术教育受到纯绘画教育的强烈影响,就如同绘画基础素描课程一样。这一时期的绘画基础素描的教学,是单一地采用了苏联的契斯恰科夫体系,素描教学方法机械化,素描表现风格单一化,虽然打下了坚实的绘画基础,但也限制了艺术创造力的发挥,对于工艺美术专业的发展,总的来说教训多于经验。另一方面,在当时制造业不发达,计算机辅助设计还处于空白的情况下,工艺美术专业工作的重要内容就是在纸面或器物上绘画,更多地体现手工业特色。因此,美术基础,或直接说绘画基础则显得尤为重要,课程设置自然地偏向美术专业方向进行设置,而这种思想一旦变为思维定式以后,就长时期地指导着工艺美术的课程设置,客观地讲这对以后艺术设计专业的发展有着一定的负面影响。

第一章 识

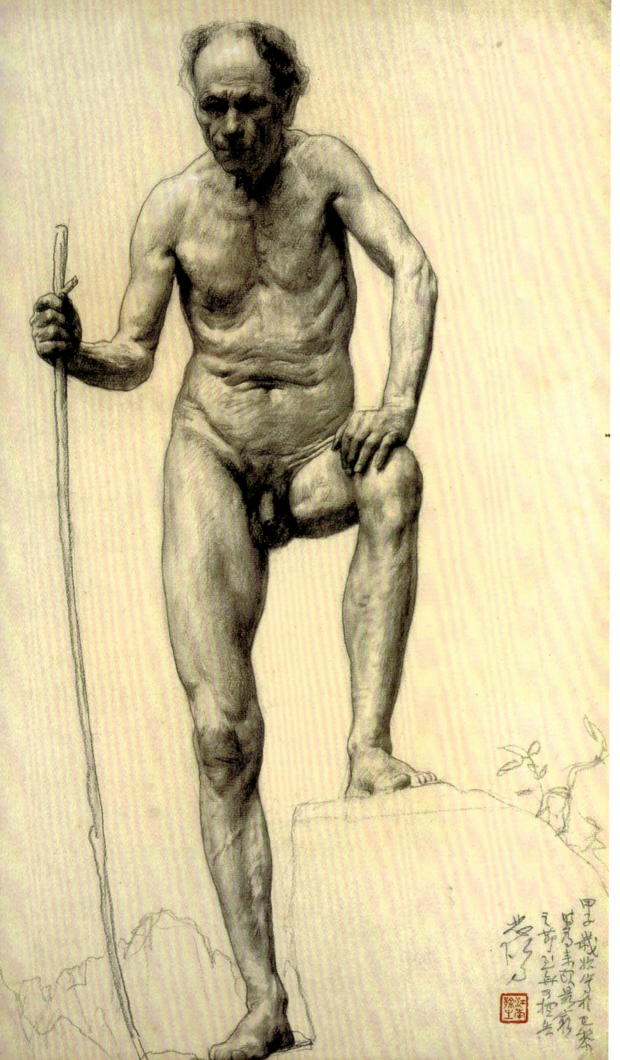

图 1-30　徐悲鸿　《人体》

二、设计素描概念初步得到认同

1978年改革开放以后,外国艺术大量涌进,构成了中西文化和艺术的碰撞与交融,这时候的艺术作品呈现出了艺术风格和形式的多样化,也具有了很强的表现力。随着经济的快速发展,社会物质需求日趋高涨,社会对广告、包装、产品设计、室内设计等领域的艺术设计与艺术设计人才需求日益突出。原有工艺美术教育体系不能适应社会对现代设计人才的要求,其偏重于手工艺技艺,不能适应机器大生产状态下的艺术设计的需求。全国艺术设计的理论界、教育界展开了关于"工业设计"与"工艺美术"概念的讨论。传统的工艺美术正被新的更为广泛的艺术设计所取代,艺术设计专业的教学内容也在不断转变,设计专业的迅猛发展以及当时的不良状况要求新的素描教学方法出现。

1979年年底,原文化部召开了"第二次全国高等艺术学院教学素描座谈会",这是具有重要意义的艺术研讨会,同时还举办了师生作品图片展览。这次会议最主要的意义在于思维模式的解放,打破了过去长时间较为单一的思维倾向和素描教学模式,使得我国素描教学中的各种风格开始萌芽。1982年,召开了"全国工艺美术教学座谈会",会上明确指出:"素描教学应根据设计专业的需要开设,不能等同于绘画专业的教学内容和训练方法。同时又将课程目标定为重在培养学生的准确观察和描绘对象的能力,掌握形体的结构,而不应过多强调明暗虚实关系、层次变化和风格。"这一限定虽然在培养目标上有一定的局限性,但不可否认,在当时的情况下具有推动进步的意义。

1985年,瑞士巴塞尔设计学校基础教学大纲中的素描教材《设计素描》由上海人民美术出版社出版。此书反复再版,深受艺术设计教育人士的好评。它的影响主要有这样几个方面:第一,这本书最早出现了"设计素描"这一名词,这一术语逐渐成为服务于艺术设计的素描教学及素描画法总称;第二,这本书所提示的画法在各个设计院校、各门艺术教材中都有相当多的借鉴。瑞士巴塞尔设计学校提出的设计素描理论基础其实是建立在工业设计方面的立体结构造型,主要解决的是物体内部结构关系与外部造型形式上的美感因素。(图1-31和图1-32)

在西方设计基础教育理论的影响下,通过设计专业的素描教学实践,"设计素描"的概念在设计教育界得到了认同。南京艺术学院的冯健亲在20世纪80年代初就进行了设计素描的教学实验;1987年,江苏美术出版社出版了冯健亲编著的《素描》一书,该著作创新性地打破了传统章节式的叙述方式,而是以课程作

图1-31 结构素描（瑞士巴塞尔设计学校）　　　图1-32 解构重构练习（德国包豪斯学院）

为组织全文的框架。全书分三个单元，分别为形体结构、解剖结构和明暗结构，共30节课40个作业，层次分明，内容丰富。该著作探索了适合中国工艺美术专业的素描教学方法。最早践行了结构素描的教学，在理论和实践两个方面为中国的设计素描发展做出了贡献。1992年，中国美术学院出版社出版了王中义、许江编著的《从素描走向设计》一书，全面、系统地提出了设计专业的素描教学方法。这本书的书名再次把素描和设计联系在了一起。全书分四个板块，以准确描绘能力训练、结构分析能力训练、明暗表现能力训练、构想能力训练四个部分为基本框架，提出了区别绘画素描的设计专业素描课程和训练方法。一是培养视觉的敏锐反应，增强接收视觉信息的能力，也就是敏锐的感受能力（眼）；二是培养分析、洞悉、理解的心智思维，形成对事物的特征深刻把握，富于心智的认知能力（脑）；三是培养应用和开发想象的能动性，形成对未知领域的自觉探索，也就是创造意识（心）；四是培养技能的熟练掌握，达到对于视觉信息的有效表达能力（手）。

随后的大量教材都以"设计素描"来命名，如周至禹编著的《设计素描》（高等教育出版社出版），林家阳、冯俊熙编写的《设计素描》（高等教育出版社出版）；路家明编著的《素描与设计的转换》（上海书店出版社出版），董仲恂编著的《设计素描》（中国青年出版社出版），徐南主编的《设计素描》（东南大学出版社出版）。这些教材的出版反映了广大师生对设计专业素描教学理念的转变。设计专业的素描教学应突出学生艺术素养和创造性思维的培养，其造型理念应与现代主义艺术的造型观念相衔接。

三、设计素描的作用与意义

设计素描是现代艺术设计教育的一门重要基础课程，它将视觉艺术的观察方法、造型艺术的表现手段和现代艺术设计的理念有机地结合起来，运用素描的表现形式，创造性地描绘、表现客观物质形态，从而达到认知形态、理解形态的目的。它是以培养设计师、训练创造性思维能力为目的的，是一种有意识的、理性的造型活动。（图1-33～图1-36）

设计素描教学在我国开展已经多年，而对设计素描概念的认知还存在一些误区，究其原因是对设计素描概念认知不足，不能把素描与设计有机地联系起来，因此要科学、全面地认知设计素描，首先就要对它在艺术设计中的作用与意义有一个充分的了解，概括起来可以从以下几方面来认知。

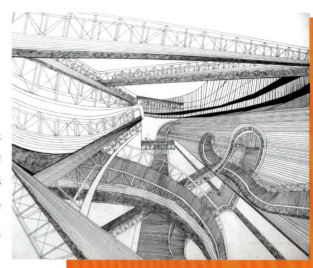

图1-34　学生作品（宋冉）

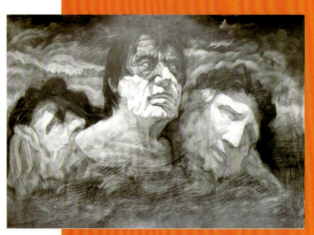

图1-35　学生作品（周茂政）

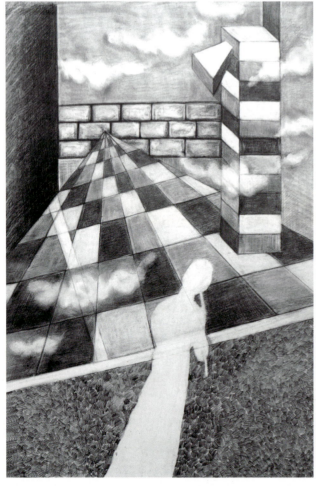

图1-33　学生作品（李欣）

图1-36　学生作品（田绪新）

(一)培养造型意识

从本质上来讲,"造型"是指运用可感的物质材料工具(如纸、布、金属、泥土、石头、骨头等)和色彩、线条、构图等表现手段,以塑造空间静态形象反映生活或表情达意的艺术。造型的基本要素包括形体(形状)、空间、结构,也被称为造型的三大要素。学习素描不仅仅是学习如何用手去描绘客观对象,更主要的目的是培养学生的造型意识,以及养成正确的观察方法。意识,是人脑对客观世界的反应,是感觉、思维等各种心理过程的总和。造型意识是学生在素描实践中,通过感性和理性的反复认知,所升华而成的一种对于造型的总和意识,它包括整体意识、空间意识、形体意识、结构意识、对比观察意识等。

(二)培养视觉思维

艺术设计中的创造来自自然物象的启示,设计素描是培养对物象的观察分析、理解认知和创造表现的能力,是通过形象进行思维最直接的方式。在练习的过程中,对物象视觉化的处理,是在一定的情感、观念支配下进行的,是对多角度、多层次的观察物象所获得的视觉信息做不同方式的处理。素描中一切技法、技巧的运用,也都是对视觉信息综合处理的表现。这种处理,由"外"和"内"两方面促成。外,即观察到的物象,包括比例、形体、透视、体积、明暗、质感等构成物象外部形态的诸多因素;内,即对视觉信息做出反应的内在机制,它涉及想象、认知,以及内在审美观念等思维活动。所谓视觉思维,就是由这两个部分组合而成的一种特殊的思维活动。视觉思维的训练有利于培养学生视觉审美的多样性,启发学生在身边的事物中,发现更多的美和不平常的内涵,也有利于培养学生的综合表现能力,以便于学生进行更深层次的认知和创造。

(三)培养创造能力

爱因斯坦说:"创造力比知识更重要,因为知识是有限的,而创造力概括着世界上的一切,推动着进步,并且是知识进化的源泉。"创造能力是一切艺术的保障。设计素描从设计的角度出发,培养学生用创造性思维的方式方法,运用设计语言形式,将设计构想表现出来,它将形象思维和逻辑思维结合起来。设计素描提倡充分发挥个人的主观能动性,在一种极为轻松、愉悦、自然、和谐的状态下去感悟和理解被描绘事物,通过自己的认识和感知选择合适的表现。创造能力的提高,有利于培养学生对未知领域自觉探索研究的创新精神。

(四)培养实际制作技能

设计是一个感性的萌生、理性的运筹、知性的帷幄的过程。一个好的设计灵感最后都要在实际中赋予实施,它会牵涉到材料、工具、制作、生产等技术层面上的问题,虽然有的是由制作者、生产者完成最后环节,但作为一位设计师,要了解、掌握这些技术、技能问题,才能设计出好的作品。设计素描课程有提炼造型、工具材料的应用和表现方法、现代图像技术的应用等技能、技法内容。学生应注重培养良好的专业实际应用技能,强调基础性与专业性相结合。

第二章 理

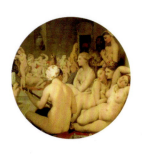

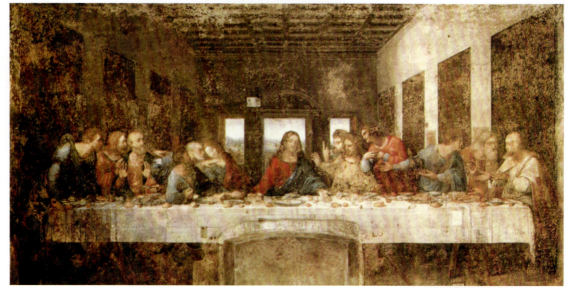

图2-1 达·芬奇《最后的晚餐》

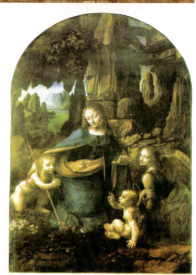

图2-2 达·芬奇《岩间圣母》

第一节 构图与透视

一、构图

无论是写生还是创作，作画的第一件工作就是考虑把所描绘的对象安排在画面的什么位置，这就叫构图。构图是对画面内容和形式整体的考虑与安排。构图的总体原则是均衡、统一中求变化。构图时，画面安排要合理、适当。空间留得过小，所画的对象占据画面面积太大，就会使画面太堵、太挤，也容易使观者觉得与对象没有距离，没有空间感。相反，图像在画面中所占据的面积过小，又会使画面感觉太空旷。所以画面的上、下、左、右的空间要留得适当，才能使画面构图饱满、主体突出、均衡、有空间感。

构图是对画面内容和形式整体的考虑与安排。构图的基本原则是变化中求统一。构图通常要考虑3个要点。

(1) 画面中主要图形的位置安排。

(2) 画面中主要图形与次要图形的位置关系。

(3) 画面底形的位置以及与主要图形的关系。

在3个需要考虑的要点中，第一个要点是影响构图的最关键因素，它在画面中的位置决定了画面的总体样式。构图的样式一般分为两大类：对称式构图和均衡式构图。

对称式构图：主要图形位于面面中心，次要图形位于主形两边（左右或上下），起平衡作用，底形被均匀分割。对称式构图一般表达静态内容。对称式构图的变化样式有平衡式构图（图2-1）、金字塔式构图（图2-2）、放射式构图等。

均衡式构图：主要图形位于画面一侧，次要图形位于画面另一侧，起平衡作用，底形分割不均匀。均衡式构图一般表达动态内容，其构图的样式有对角线构图、弧线构图、S形构图（图2-3）、渐变式构图（图2-4）、L形构图等。

素描写生构图的应用相对简单，只要将对象的主要部分置于画面中心，将对象整体与边框距离处理得当，背景底形不重复，就是成功的构图。但是要注意，"画面中心"并不是画面的等分中心，它是以人的视觉方式确定的。这一中心是以黄金分割定律原理确定的位置，即以1∶0.618的比例分割画面，得出画面中的4个相交位置，这4个位置即是接近画面中心的"构图中心点"。我们可以将写生对象的主要部分，置于其中任何一点，即可得到比较理想的构图形式（图2-5）。

二、透视

"透视"一词来自拉丁文 perspicere，意为"穿透视之"。其基本方式是通过透明平面来观察、研究三维物体透视变形的发生原理、变化规律，从而得到二维图形画法，最终使三维物象的立体空间形状投射在二维平面上。

由于人的眼睛特殊的生理结构和视觉功能，任何一个客观事物在人的视野中都具有近大远小、近长远短、近清晰远模糊的变化规律，同时人与物之间由于空气对光线的阻隔，物体的远、近在明暗、色彩等方面也会有不同的变化。设计素描中主要研究形体透视，形体透视也称几何透视，如平行透视、成角透视、斜角透视、圆形透视等。

透视类型有以下几种。

单点透视又称为平行透视（图2-6），由于在透视的结构中只有一个透视消失点，因而得名。平行透视是一种表达三维空间的方法。当观者直接面对景物，可将眼前所见的景物表达在画面之上。通过画面上线条的特别安排，来组成人与物或物与物的空间关系，令其具有视觉上立体及距离的表象。

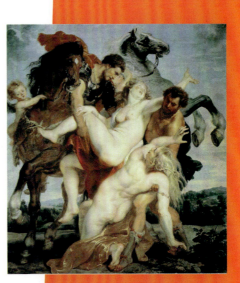

图2-3　鲁本斯　《劫夺留西帕斯的女儿》

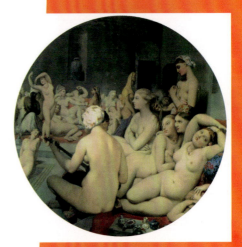

图2-4　安格尔　《土耳其浴室》

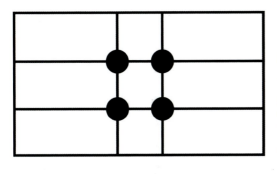

图2-5　构图中心点

两点透视又称为成角透视（图2-7），由于在透视的结构中有两个透视消失点，因而得名。成角透视是指观者从一个斜摆的角度，而不是从正面的角度来观察目标物，因此观者看到各景物不同空间上的面块，也看到各面块消失在两个不同的消失点上，这两个消失点皆在水平线上。成角透视在画面上的构成先从各景物最接近观者视线的边界开始，景物会从这条边界往两侧消失，直到水平线处的两个消失点。

三点透视又称为斜角透视（图2-8），是在画面中有三个消失点的透视。此种透视的形成是因为景物没有任何一条边缘或面块与画面平行，相对于画面，景物是倾斜的。当物体与视线形成角度时，因立体的特性，会呈现往长、宽、高三重空间延伸的面块，并消失于三个不同空间的消失点上。三点透视是在两点透视的基础上多加一个消失点，此第三个消失点可作为高度空间的透视表达，而消失点正在水平线之上或之下。如果第三个消失点在水平线之上，就好像此物体往高空伸展，观者仰头看着物体；如果第三个消失点在水平线之下，则可采用作为表达物体往地心延伸，观者是垂头观看着物体。

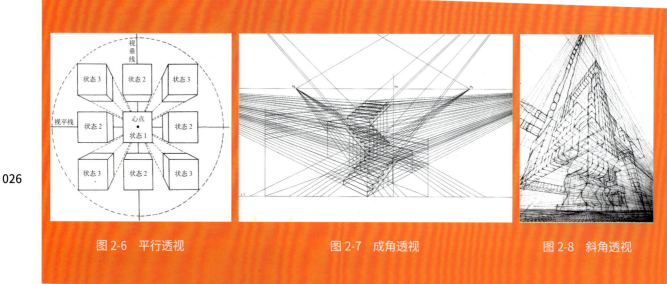

图2-6　平行透视　　　　　　　图2-7　成角透视　　　　　　　图2-8　斜角透视

第二节　点、线、面

点、线、面是绘画、设计的基本元素，犹如音乐中的音符。禅宗中的"一花一世界，一叶一菩提"，以及石涛的"一画论"，都强调了基本元素中蕴涵着事物的根本性。犹如一粒种子，其中蕴含了生命的意义。无论是画家还是设计师，都是从一点一线开始，一点一线都是充满了生生不息的活力与动力的生命体。对基本元素作深化的认知与感知，从而有一个坚实的、正确的起步，是至关重要的。

人的基本心理与需求就是要使基本元素具备无限的生发力，追求丰富变幻。当我们在一片黑暗中无比沉闷，看到一星闪亮，即唤起了希望，久而又厌之；当一点变成一线时，感到舒展，久而又生厌；当一线变成上下曲折时，又有了延伸与动感，久而又生厌；当一线变成S形曲折，直至变成无穷大形空间变幻时，我们的心理得到极大的满足，视觉有极大的愉悦。寻求事物具有创意的变化，是我们从事设计的核心和基础。

一、点的特征

点一般被认为是最小的并且是圆形的,但实际上点的形式是多种多样的,有圆形、方形、三角形、梯形、不规则形等(图2-9和图2-10),自然界中的任何形态缩小到一定程度都能产生不同形态的点。

点的基本属性是注目性,点能形成视觉中心,也是力的中心。也就是说,当画面有一个点时,人们的视线就集中在这个点上,因为单独的点本身没有上、下、左、右的连续性,所以能够产生视觉中心的视觉效果。

当单个的点在画面中的位置不同时,人们产生的心理感受也是不同的,居中会有平静感、集中感;偏上时会有不稳定感,形成自上而下的视觉流程;位置偏下时,画面会产生安定的感觉,但容易被人们忽略。位于画面2/3偏上的位置时,最易吸引人们的观察力和注意力。(图2-11)

图2-9 橘子　　　　　　　　　　　图2-10 草间弥生作品(1)

图2-11 点的基本属性之一

当画面中有两个大小不同的点时,大的点首先引起人们的注意,但视线会逐渐地从大的点移向小的点,最后集中到小的点上。点大到一定程度具有面的性质,越大越空乏;越小的点积聚力越强。

当画面中有两个相同的点,并各自有它的位置时,它的张力作用就表现在连接这两个点的视线上,视觉心理上产生连续的效果,会产生一条视觉上的直线。

当画面中有3个散开的3个方向的点时,点的视觉效果就表现为一个三角形,这是人的一种视觉心理反应。

当画面中出现3个以上不规则排列的点时,画面就会显得很零乱,使人产生烦躁的感觉。

当画面中出现若干大小相同的点规律排列时,画面就会显得很平稳、安静,并产生面的感觉。(图2-12)

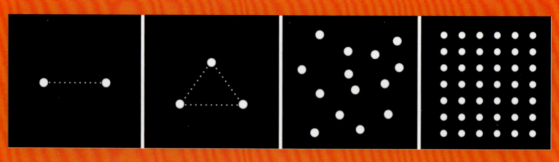

图2-12　点的基本属性之二

二、线的特征

线概括起来分两大类:直线和曲线。

(1)直线:垂直线、水平线、斜线、折线、平行线、虚线、交叉线。

(2)曲线:几何曲线(弧线、旋涡线、抛物线、圆)、自由曲线。

线在平面构成中起着非常重要的作用。不同的线有不同的感情性格,线有很强的心理暗示作用。

线最善于表现动和静,直线表现静,曲线表现动,曲折线则有不安定的感觉。直线具有男性的特点,有力度、稳定,直线中的水平线平和、寂静,使人联想到风平浪静的水面、远方的地平线;而垂直线则使人联想到树、电线杆、建筑物的柱子,有一种高耸的感受;斜线则有一种速度感。直线还有粗细之分,粗直线有一种厚重、粗笨的感觉,细直线有一种尖锐、神经质的感觉。曲线富有女性化的特征,具有丰满、柔软、优雅、浑然之感。几何曲线是用圆规或其他工具绘制的具有对称和秩序的美、规整的美。自由曲线是徒手画的一种自然的延伸,自由而富有弹性。(图2-13和图2-14)

第二章 理

图 2-13 自然中的直线

图 2-14 自然中的曲线

图 2-15　自然中直线形的面

三、面的特征

面的形态是多种多样的，不同形态的面在视觉上有不同的作用和特征。直线形的面具有直线所表现的心理特征，有安定、秩序感，体现了男性的性格（图 2-15）。曲线形的面具有柔软、轻松、饱满感，体现了女性的象征（图 2-16）。偶然形的面，如水和油墨混合墨泼洒产生的偶然形等，比较自然生动，有人情味。

图 2-16　自然中曲线形的面

第三节　形式美法则

在我们日常生活的视觉经验中，路边的电线杆、信号塔、烟囱、大厦的结构轮廓都是高耸的垂直线，垂直线在视觉心理上给人以上升、高大、庄严等感受；而水平线则使人联想到地平线、草原、大海等，给人视觉心理上的感受是辽阔、平缓、安静的。正是这些源于日常生活积累的感受，使我们逐渐形成了形式美的基本法则的理论体系。在西方，自古希腊时期就有一些学者与艺术家提出了美的形式法则的理论，比如毕达哥拉斯学派从数的量度中发现的"黄金比例"被应用于一切艺术领域，就是一个例子。

形式美法则的总体原则就是变化中求统一。变化就是使画面具备丰富多彩的差异性，围绕这一目的调用色彩、明暗、体量等各种造型元素。但是在变化中要注意画面均衡、繁简、疏密，以及主次的关系，要做到局部服从整体、画面统一、有序、和谐。只有在统一的原则下求变化，才能使画面具有美感。

一、均衡

在平面绘画或设计中的均衡并非实际重量的均等关系，而是根据图像的形状、大小、轻重、色彩及材质的分布作用于人们视觉上并产生判断的均衡。视觉均衡构图多种多样，其原则是在画面上的分布给人以平稳感。优秀的美术作品，其间必然包括视觉构图均衡的要素。均衡是从运动规律中升华出来的美的形式

法则，是轴线或支点两侧形成的不等形而等量的重力上的稳定，平衡就是均衡。艾未未作品《三脚凳》（图2-17）的设计理念就运用到了平衡的形式美法则，使原本方正、持重的三脚凳也变得活泼、可爱起来。塞尚的《静物》（图2-18）中，右边垒起的水果与左边的水壶构成均衡，使画面生动、自然。均衡的法则使作品形式在稳定中更富于变化，因而显得活泼、有韵律感。

二、繁简

简与繁也是形式美法则的重要部分。简与繁有两个层次，一是指用笔，二是指画意，笔繁意简和笔简意繁都可能出现好的作品。任何绘画都是由形象构成的，形象有具象和抽象两大范畴。中国画的意境之美是在具象中抽象，抽象不远离具象。如齐白石的山水画作品，极善于化繁为简，传达了一种单纯朴素的美感。《仿石涛山水》（图2-19）中，山上的一切复杂的树木草石都被省略，只画出了山的大形状，至于树林的细节变化、舟船屋宇变化也都被简化处理，显得明爽干净，画面空旷辽阔。树林近乎符号，但又神似树木，这即是抽象的手法，即所谓"似与不似之间""不似之似"。中国画的特点与美感神韵毕现，主体鲜明，造型概括，不做自然主义的抄写描摹，而是重视主观的加工创造，但又不属于生硬编造。繁笔有时也称细笔，简笔有时也称减笔。这是因为画家细画的结果必然是笔墨多且繁复，如"元四家"之一王蒙的山水画大多会用细笔繁笔（图2-20）；而清初"八大山人"的山水则是多用减法、省略法，使画面简约、意境高深。实际上，简繁二法各有难易，减之减法固然极难，而繁之加法也相当见功夫，笔上加笔加得合适也相当不易。作繁时方法不当有时会越画越乱，越画越堵，以至杂乱无章或死黑一片。所以说，简之难是相对于繁而言，其实繁又谈何容易呢？像黄宾虹山水的千笔万笔密集而沛然、大块而成章，也非易事。

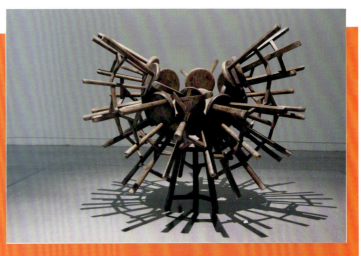

图2-17　艾未未　《三脚凳》

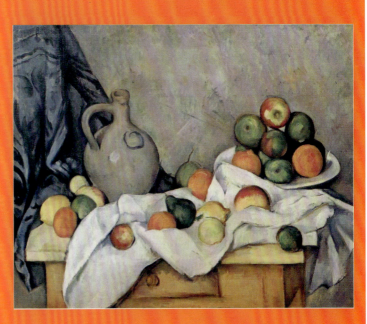

图2-18　塞尚　《静物》

图 2-19　齐白石　《仿石涛山水》

图2-20 (元) 王蒙 《葛稚川移居图》

第二章 理

033

三、疏密

疏与密在一些俗语中也可称为开与合。在进行绘画构图中，有时根据审美需要必须把有些东西结合起来，这就是密，也可叫作合（图2-21和图2-22）；有时候又必须把它们分散，这就是疏，也叫开。如果说一个画面中只有疏而没有密，或者只有密而没有疏，都是不合适的构图。在进行绘画创作构图上只有把握好疏密结合，既有变化也有统一，才是较完美生动的构图。当遇到比较复杂多样的场面处理时，就要求疏密变化要有层次与节奏，不能是等距离的疏密，因为距离一旦相等就失去了变化，也自然不会产生节奏感。"密"的关系给人一种紧张感、窒息感和厚度感。而"疏"的关系给人一种空间感、轻松感和秩序感。这两种关系相互互动才能产生和谐的气氛。若画面中仅存在一种情感，很容易形成过于单调而缺乏变化的作品。

图2-21　草间弥生作品（2）

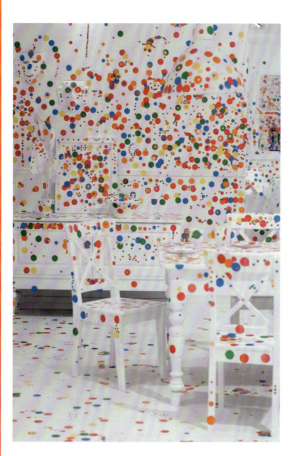

图2-22　草间弥生作品（3）

中国传统画论中也有"密不透风，疏可跑马"的章法。清代画家恽寿平提出的"疏密论"这样描述："文徵仲述古云，看吴仲圭画，当于密处求疏，看倪云林画，当于疏处求密……余则更进而反之曰，须疏处用疏，密处加密。"画中有密处，也有疏处，按不同的对象，主要部分详密，其他部分疏简。一般意义上的绘画，是根据景物的不同设置疏密的情况，这是符合客观情理的疏密。另一种艺术是加工的疏密，全幅布局可以繁密或疏简，但必须使画面繁不嫌塞，疏不嫌空，可谓"密不透风，疏可跑马"。疏密与繁简有相同之处，也有不同之处。繁不一定密，简不一定疏。上部密下部疏，但是密中有疏、疏中有密。这就是布局中所谓的繁简和疏密相间，繁密的布局中，可山峦重叠，简疏的画中疏树横坡，如王蒙与倪云林的画，一密一疏，各异其趣。

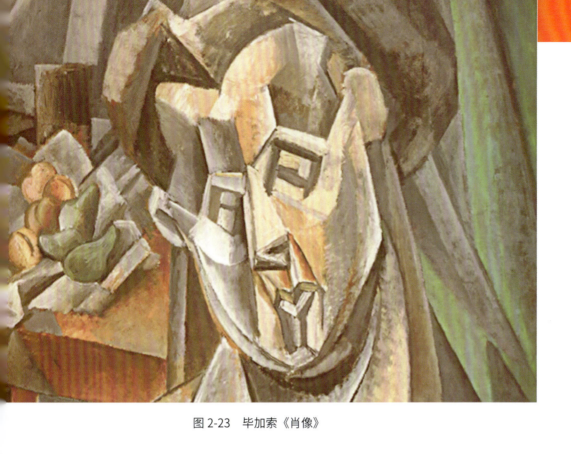

图 2-23　毕加索《肖像》

四、主次

形象主次关系是指各种形象在画面中被分化成主体与次要形象的过程。形象主次关系与分布方式密切相关。在画面布局中要将各个组成部分按照主次、轻重有秩序地安排，使画面层次分明、错落有致。切忌在画面中罗列形象，将事物看作独立的个体，从而造成物象在空间关系上是孤立的，彼此没有联系，不产生任何影响。毕加索的《肖像》（图2-23）中，人物是画面的主体，桌上的静物和帷幔是次要形象，只是为了交代环境需要；凡·高的《星空》（图2-24）中，主体是闪耀的星空和高耸的树木，街道上的马车和行人以及地平线上的房屋都是次要形象。次要形象不但很好地烘托了主体，而且丰富了画面，使得整幅作品主次分明、细节充分。

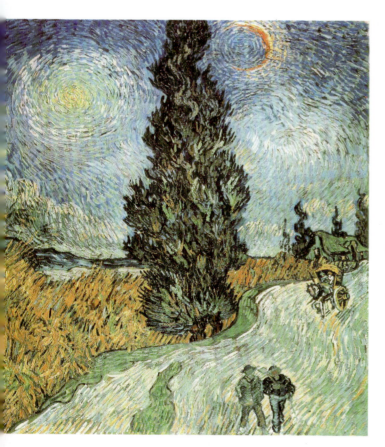

图 2-24　凡·高《星空》

第四节　形体与结构

一、形体

形体，顾名思义，"形"即物象的形状。形状虽是识别物象特征的标志之一，但它并不能完全准确地反映物象处于的空间形式，"形"是属于二维平面的概念。"体"是指三维物体的体积，也就是物体所完全占有的空间位置，即人们通常所说的长度、宽度、高度的三度空间，这是"体"的基本特征。"体"是立体的三维概念。形与体是相互依存而不可分割的，形依附于一定的体，体必具有一定的形。在素描造型中要变"平面"认知为"立体"认知，变"平面"表现为"立体"表现，牢固树立三维"形体"的概念，建立"形体的意识"。

形体是三维空间造型的基本单位。我们通常所说的形体具有上下、左右、前后等立体空间特质。在现实生活中的形体还具有多角度的可视性和可触性。

形体按其形态的特点可以分为不规则形体、有机形体、机械几何形体和趣味形体等。

（一）不规则形体

不规则形体是指结合了多种几何形体特点、造型相对自由的复杂形体（图 2-25）。

（二）有机形体

有机形体通常是指自然形成的、具有生命形态和自然法则印记的形体（图 2-26）。

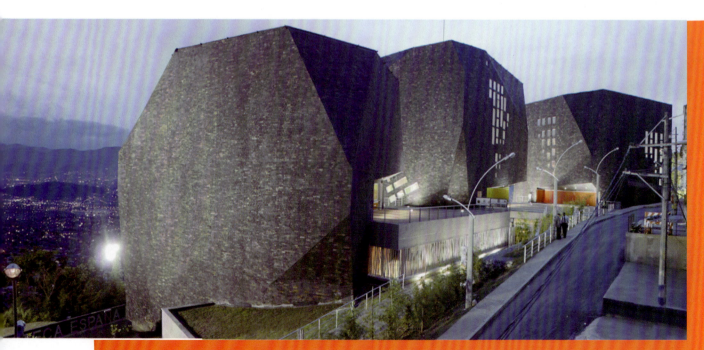

图 2-25　不规则形体

图 2-26 有机形体

（三）机械几何形体

机械几何形体通常给人以呆板的感觉，主要由基本几何形体组成，造型规则、机械（图 2-27）。

（四）趣味形体

趣味形体通常是指自然形成的、具有生命形态和自然法则印记的形体（图 2-28）。

图 2-27 机械几何形体

图 2-28 趣味形体

二、结构

在日常生活的视觉经验中,每个视力健全的人都能够轻松地把握物象形状或形体的基本特征。但是,在造型艺术中,仅以看到的形状或形体当作物象特征的全部,显然是不完整的。面对同一物象,一双没有经过训练的普通人的眼睛和画家的眼睛会有着显著不同的认知,前者可能注意形体的表面因素,而后者可能更注重物体形体的本质结构特征。因此在设计素描训练中,初学者要打破以往认知物象形状或形体的习惯方法和视觉经验,加强对物象表面的凸凹、转折、穿插等形态特征在内部结构关系中的深入研究与分析,提高和发展对所描绘物象本质特征的观察能力与归纳能力,并从中提炼出物象的结构特征。

"结构"一词可从3个层次来理解。首先,结构是指包含于物象外在形体之中的内部构造,即"解剖结构"。以人的头部为例,由头部的骨骼、肌肉等所构成的解剖关系,就是形成人头部外形特征和体面关系的内部构造(参见图1-3和图1-4);其次,结构是指对客观物象形体进行几何化的归纳、概括,即"几何结构"。复杂变化的客观形态,都可归纳并在基本的几何形体中体现(参见图5-5和图5-16);最后,结构还是指各客观物象以及物象各组成部分之间组合、构成的关系,包括各组成部分间的穿插、拼接、契合关系,即"构成结构"(参见图3-33~图3-38)。

从结构的3个层次含义可以看出,只有全面准确地理解物体内部的构造关系和各部形体的有机联系,才能真正认知和把握形体,为表现形体的比例、明暗、空间、透视等奠定基础。在素描中,结构是形体的内在本质,形体是结构的外在表现,二者是相互依存、互相制约的两个方面。结构不同,形体特征也就截然不同,二者共同构建了众多不同形态的物象。所以建立"形体结构意识"是首要的、重要的、第一位的,具有决定性和本质性,而对形体结构的认知和理解,更多地需要理性的分析。

结构是物象组合秩序和搭配关系在结构形式上的客观反映,它具有支配物象形状本质特征的功能。结构不是感性的、直觉的,而是知解的、悟性的,并与视觉概念紧密相关。独立存在的形状是一个孤立的个体,不具有结构的意义,当它与另一个形体发生接触、重叠、契合等关系时结构就产生了。这里所说的结构是一种狭义的结构,就是将形状或形体进行穿插、拼接等组合。形体与形体之间都可以通过相互穿插、拼接而产生结构关系,形体之间的结合处就是我们所说的结构。在造型时,两个形体可以进行不同的组合方式,或者同一个组合方式采用不同的形体进行组合,其审美意义也会大有不同。

第二章 理

　　这里所说的结构形式，不同于那些简单地将形状或形体组合在一起的方式，而是可以蕴涵着紧张、变化、节奏和平衡的结构形式。我们需要暂时抛开感性的、表面的视觉体验，深入相对理性的、抽象的、内在的理解，依据形体自身的视觉规律进行造型理解。

　　形成设计素描训练中从"理解形体开始、从结构造型起步"的科学的观察方法，必须从结构观念的建立开始。我们所指的"观察"，不是日常生活中的观看和辨识，而是一种对客观物象的全方位视觉感知。实际上是对自然物象的"有意识地观看"。以这种"有意识地观看"来审视自然物象，在对物象内在结构的理解基础上获得对物象结构性质的完整认知和整体把握，从而达到对形体的深刻体验。用理性的、科学的态度破除初学者感性的视觉经验和思维方式，提高自己在设计素描基础训练中对物象造型结构的辨析能力、理解能力和表现能力，从而获得能够深入物体表象的洞察力。准确捕捉物象结构的本质要素，并运用造型语言来揭示、强化物象造型结构因素，这是掌握造型的有力手段。

第三章 技

在现代设计素描中，材料与工具的应用越来越广泛，包括在各种纸、布、木头、石头、金属、陶器、沙子、土等物质材料上，用铅笔、毛笔、木炭、木棍、凿子等工具画出的东西，都可以称为素描。材料与工具的运用也越来越重要，它往往与要表现的思想、审美感受联系起来，学生应考虑材料的物理性能，完美地体现自己的设计意图。在实践中不断探索各种工具材料的表现功能，培养对素描材料的敏锐感受，有利于素描语言的拓展和视觉思维的创新。

第一节　工具与材料

一、主要工具

1. 铅笔

铅笔是最常用的素描工具，它按含铅的分量，呈现出不同的软硬程度。利用不同的软硬程度和作画者不同的力度，能表现出丰富的明暗层次，适合作长期的素描习作。在写实素描中应用极其广泛，也能应用于短期的速写和草图练习，易被初学者掌握，易修改。其弱点就是色素深度不够（图3-1）。

2. 炭笔和炭精条

炭笔和炭精条的笔芯较粗，其质地较铅笔软，颜色深重浓黑，附着力强，可以作大面积涂绘，使用方法类似铅笔，难以用橡皮擦净，不易修改，且易弄污画面，使用的纸张不宜太光滑（图3-2）。

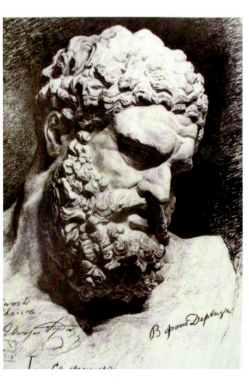
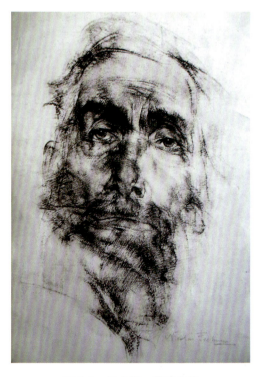

图3-1　捷尔维斯作品　　　　　　　　　　　　图3-2　尼古拉·费欣作品

3. 木炭条

木炭条一般以柳条烧制而成，质地松脆、多空隙、颜色浓黑、使用方便、具有较强的表现力，可表现强烈的黑白对比，又可表现柔和的色调。不足之处是附着力差，用笔不宜多次重复涂抹、易脱落。为便于保存，必须喷上定画液。

4. 钢笔

钢笔作为绘画工具，有两千多年的历史。从文艺复兴时期开始，艺术家们发展了钢笔这种绘画工具，使其至今仍然占有重要的地位。它是硬笔尖，有蓄水装置，现在的圆珠笔、签字笔、针管笔也是这种类型。一般钢笔作画多选用质地紧密的纸张。因为钢笔笔头坚硬，如果使用质地较松的纸张，笔尖会刮纸，会破坏线条的流畅性。钢笔的特点是基本无粗细浓淡变化，线条刚健，不能涂改，不易脱落，是速写的理想工具。如需表现深浅色调的变化，常以交错的线条排列出明暗色阶（图 3-3）。

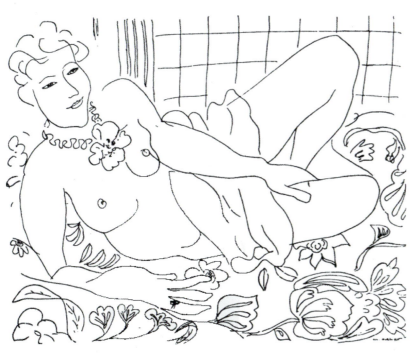

图 3-3　马蒂斯作品

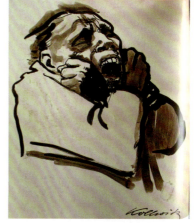

图 3-4　珂勒惠支作品

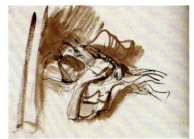

图 3-5　伦勃朗作品（1）

5. 毛笔

中国是毛笔的故乡。毛笔制作的历史悠久，品种繁多，有大小、长短、软硬的分别。以前，毛笔主要用于画中国画，传统的中国画家创造了勾、勒、皴、染、点等多种技法，表现了丰富的黑、白、灰层次。现在毛笔也被用来进行素描创作。它特有的运笔方式，为表现层次丰富的手法发挥了其不可取代的优势。毛笔一般与水墨、宣纸配合使用，含水量的多少决定了画面的层次效果。毛笔的使用需要有丰富的用笔经验，它不易修改（图 3-4～图 3-6）。

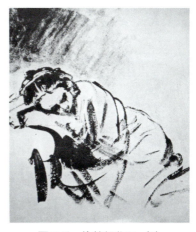

图 3-6　伦勃朗作品（2）

6. 色粉笔

色粉笔也称白垩笔，是将磨得很细的颜料用胶水黏合后再压制而成的。它的笔尖可以处理成多种角度，有软硬之分，因而表现力极强，色彩跨度很大。画家米开朗琪罗创作《圣母怜子图》时将色粉笔的笔尖削尖，使细小的线条和谐地融合在一起，产生了一种微妙的造型，达到了不可捉摸的视觉感受。德加是善于运用硬粉笔画出完美作品的画家。用粉笔来画素描时，我们经常软硬交替使用，硬性粉笔适合用来起形，软性粉笔适合用来铺大体色调及刻画细部。色粉笔的附着力差，不易保存，对纸张的要求很高，纸张不宜太粗也不宜太滑，它往往配合定色剂使用（图3-7）。

除上述的几种最常用的笔类工具外，在设计素描创作中，还经常使用到马克笔、喷笔、蜡笔等工具（图3-8）。在大师的素描作品中，我们可以体会到素描使用的工具是非常自由的，基本上利用了所能提供的所有工具。根据工具的性质可大致分为笔类工具和非笔类工具两大类。一些非笔类工具的实际运用也较广，如拓印、拼贴，甚至是计算机图像技术、摄影技术等，都是经常在艺术设计中用到的手段。这些素描工具和手段经常被合并应用在一幅作品中，可以创造出五彩缤纷的艺术效果。

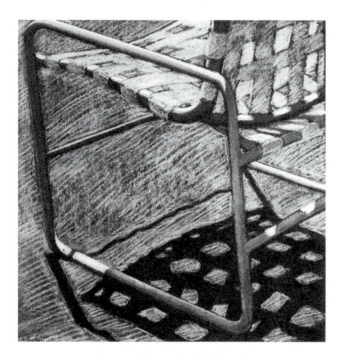

图 3-7　艾达·刘·赛德勒作品

图 3-8　学生作品（顾毓嵘）

二、纸张

素描用纸限制不多，如绘图纸、牛皮纸、宣纸、水彩纸、广面纸及各色粉彩纸，甚至纸张以外的材质皆可尝试，可依据使用的笔材及作者对材料特性的要求作选择。如宣纸、毛边纸等质地松软的纸适用于毛笔，质地坚硬、光滑的素描纸适用于钢笔，表面粗糙的牛皮纸、新闻纸适用于炭笔。如果要想表现一些特殊的效果，也可以进行一定的加工、专业处理，如作底子、喷胶、刷粉等。素描的专用纸因是棉浆制成，比木浆制纸的纤维更长，纸质结实强韧，耐擦拭，不易起毛，且纸纹稍粗，使炭色容易附着，涂抹均匀，是初学者最佳的选择。

三、辅助工具

在素描绘制的过程中，橡皮除了具有修改否定错误的功能外，也能调整画面上明暗调子的强弱。它可以作为一支自由刻画的白笔用，纸笔可替代手指压擦较小的面积，作细部的刻画，但容易伤及纸面纤维，不易修改且呈现的调子稍显呆滞，不可过度使用。其他如棉花、细软海绵制作的笔，可依实际需要进行尝试。

素描固定喷胶主要由树脂和酒精及其他溶剂制成，除固定画面上的木炭粉外，也可保护画面，使之不易受到玷污。若使用铅笔或炭笔完成的作品，虽其附着力强，喷上一层定画液能保护画面。喷洒时应与画面保持适当距离，左右均匀喷洒。可喷上一层后，待干后再喷几层。切勿操之过急，喷洒过量，导致炭粉流失、炭色模糊，最终毁坏了作品。

第二节　形体与光影

素描是在全面研究自然物体的基础上巩固专业知识的方法，设计素描的教学也不例外，物体的明暗是由于光线的作用产生的，光线照在物体上，将物体区分出暗部和亮部两大世界，由此而显示出物体的存在。相对于造型的基本要素来说，明暗在造型中只是一个表象问题，它并不能改变形体和空间的实质，但它可以使我们更加理解形体或形状的特点以及它们的空间结构层次（图3-9～图3-24）。将光影的知识和规律作为一种造型的手段，是一个从直接感知到理性理解，再到知性的抽象的探索过程。在这里必须强调的是，很多美术考生为了在专业高考中发挥好的成绩，经过了考前模式化的培训，养成了概念化、机械化的表现习惯。他们甚至不去观察描绘对象，画面往往形成了固定的构图、固定的角度，这种千篇一律的表现手法，不是在现实生活中发现规律、发现美，更不能算主动地设计"处理"画面。这是美术设计类大学新生必须克服的问题。

图3-9　林斌　《静物》

图3-10　修拉　《舞台》

图3-11　阿尔贝托·贾科梅蒂　《肖像》

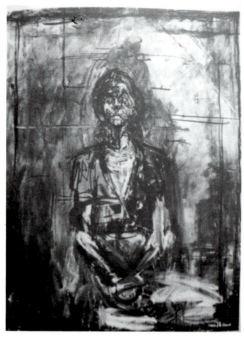

图 3-12　阿尔贝托·贾科梅蒂作品

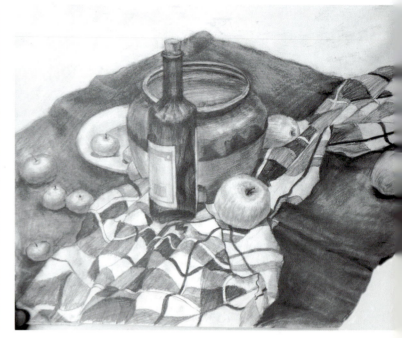

图 3-13　学生作品（安震）

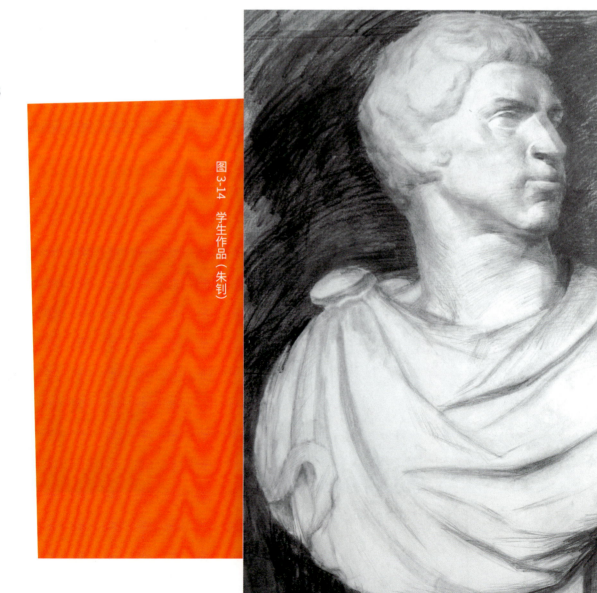

图 3-14　学生作品（朱钊）

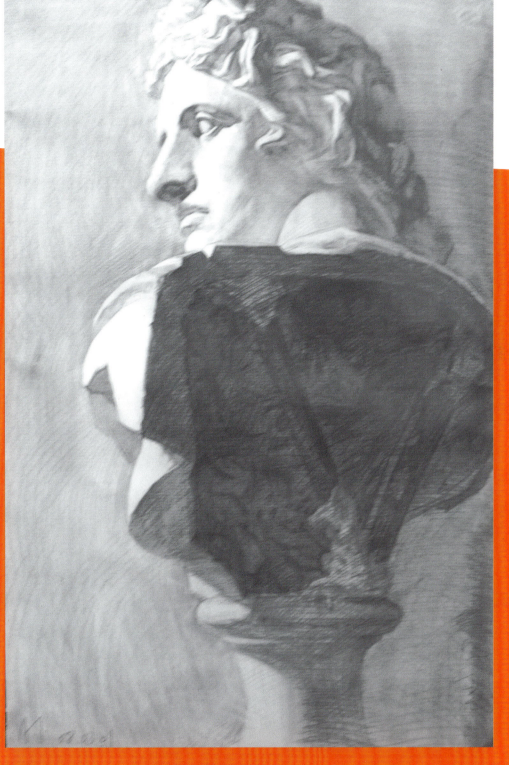

图 3-15 学生作品（曹广）

第三章 技

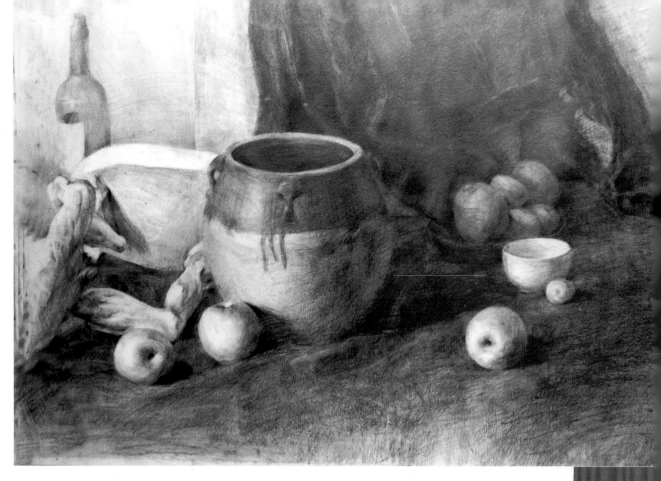

图 3-16 学生作品（薛守红）

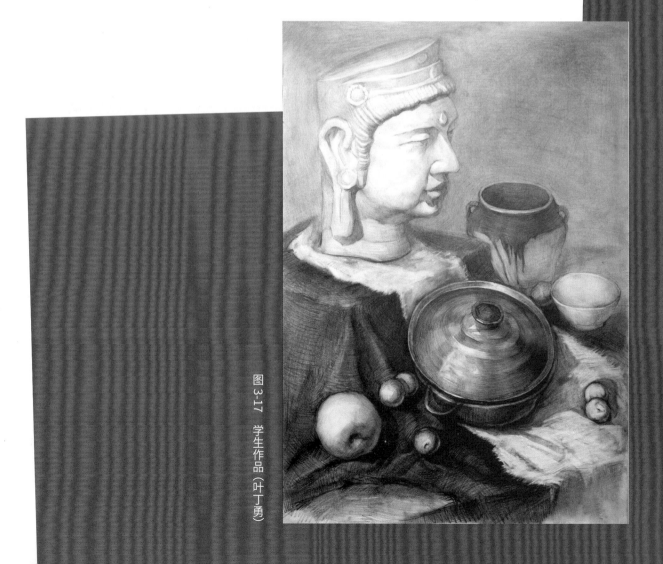

图 3-17 学生作品（叶丁勇）

第三章 技

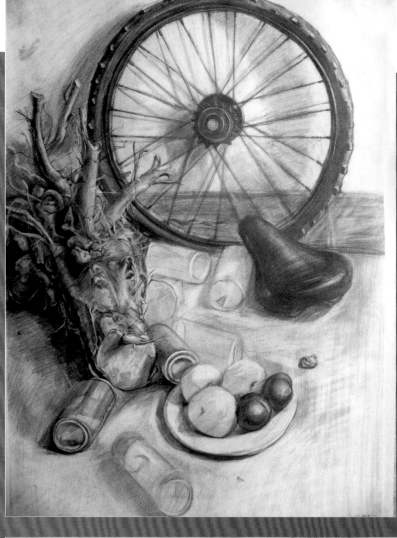

图 3-18 学生作品(何树仁)

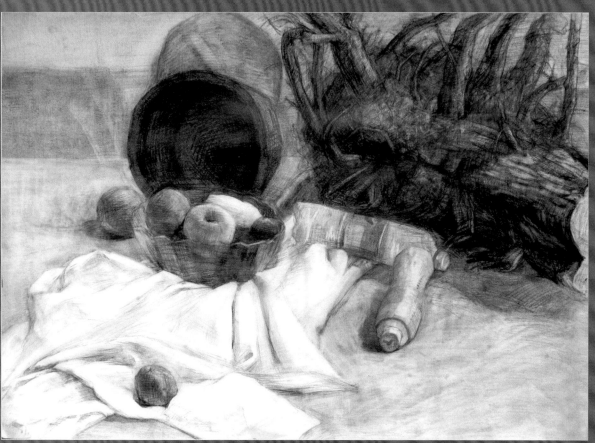

图 3-19 学生作品(袁玉杰)

049

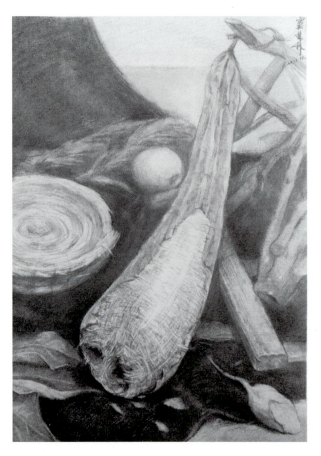

图 3-20 窦林林作品

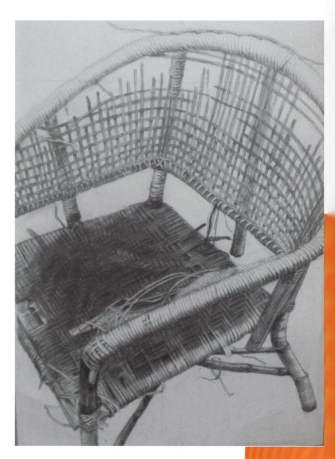

图 3-21 张华芳作品

图 3-22 杨琬如作品

第三章 技

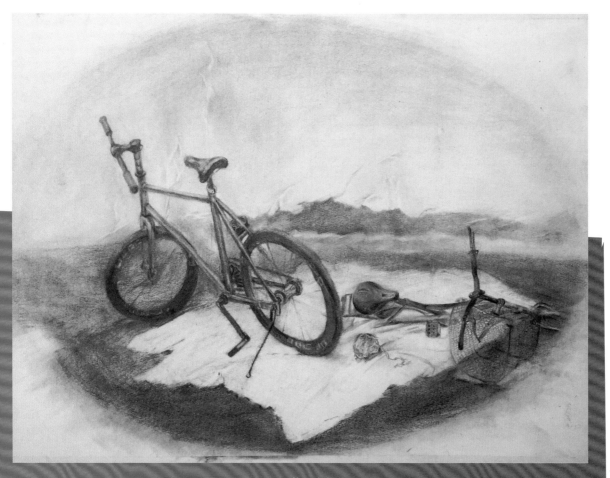

图 3-23　黄天宇超作品

图 3-24　夏薇作品

在现实生活中，因为有了光影，我们才能看见形体，可以说色调是衬托形体、形状的主要因素。物体受光照射后，出现暗部和亮部也就是通常所说的明暗。在现实环境中，光线照射在物体上呈现的是复杂而烦琐的色调，但这种变化有一定规律性，归纳起来就是三大面、五大调子，受光部分叫亮面，背光部分叫暗面，背光与受光部分之间叫灰面，三大面概括了物体的基本的体积和色调。在暗面有明暗交界线、反光和投影的变化。在受光面有高光与浅灰面，这样就形成了五大调子。有明暗交界线、反光和投影三者连成一个深色的区域，对这个深色区域的刻画要做到"旁边紧、中间松"，不要在投影和反光的交界处画得过实。我们要把所描绘的物体放在一个有"空气"的空间里，同时要注意描绘对象轮廓的变化，如果轮廓两边的色调对比刻画得非常强烈，那就缺乏变化；轮廓两边的色调画得都很弱，也是没有变化。在明暗素描中，物体的轮廓一般呈现三种状态，一种是轮廓两边的色调对比很强烈，一种是两者对比很弱，还有一种是看不见的轮廓，所以应注意描绘轮廓的各种状态。

在明暗色调的研究中，不但要学会对光影直觉描绘的基本技能，而且要把光影色调的基本原理作为设计的基本手段，为进一步学习造型知识打好扎实基础。在此要充分认识到形体与色调的关系，学会运用色调的色度反差和对比来处理平面空间中形状与形状之间的虚实关系和前后关系。

第三节　造型的概括与提炼

自然界中的物象是丰富多彩的，但也是烦琐而复杂的，艺术创作和设计需要在二维空间里把自然物象进行概括提炼，简化繁杂的细节，使它完全脱离客观真实的表象，并以其特有的方式追求平面图形所特有的装饰性，展现出全新的视觉领域，使其符合形式美感，反映艺术家的直观感受，更能体现艺术的本质。概括提炼造型的能力对设计师尤为重要，纵观著名的标志、产品包装、广告等设计作品，无不是概括提炼造型的杰作。

一、提炼造型的素材来源

在设计素描课程练习中，提炼造型的素材，归纳起来有三类：①来源于生活，比如教师摆放的静物、石膏、人物、室外的风景等；②来源于古今中外的绘画或设计名作，绘画设计名作是大师们对生活的感受，反映了时代、种族、地域的特点，传达给观众的感受也不尽相同，对这些名作进行造型概括提炼，是与这些美术名作的交流对话，也有利于提高学生的造型能力；③在文学、音乐作品中概括提炼的视觉造型，这类造型的提炼要求有较高的艺术素养，把文学艺术、听觉艺术转换为视觉造型艺术，与通感意识相关联。第四章将专门论述。

二、概括提炼造型的方法

1. 简化与概括

在素描创作中，充分认知和分析物象的结构规律，抓住所描绘物象的主要特征，将可有可无的细节进行合并删减，保留物象最基本的造型元素，除去不反映物象规律的非本质的偶然因素，使艺术形象更简洁生动，清晰明朗。简化与概括是在对物象的众多复杂因素进行比较与综合分析的基础上，使自然物象从三

维空间转化为二维空间的抽象化过程。例如，毕加索的《牛变体系列》（图3-25）。牛由最初具象的写实图形逐步取舍，去除表面的明暗与光影，转化为面，再由面转化为线，保留形态的画面组织结构，形成单纯的牛图形，并且每个图形中形态成分的重复、相似的连续性产生了整体感，是简化造型的典范。

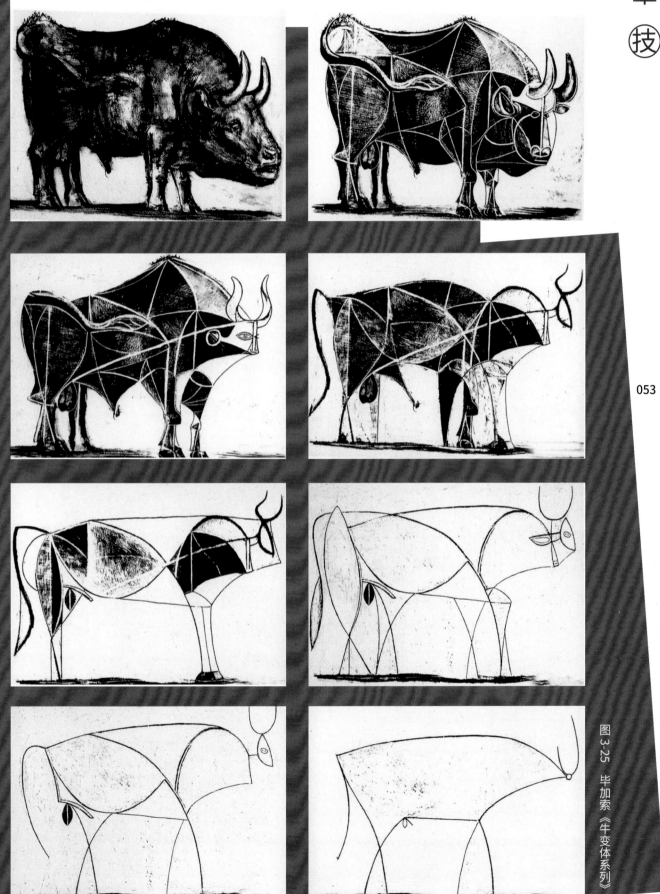

图3-25 毕加索《牛变体系列》

图 3-26～图 3-31 所示为学生作品。

2. 夸张与变形

夸张是漫画和民间美术造型中必不可少的造型方法，在现代艺术中也是最常用的手法之一。夸张是以不改变某些物象的基本固有特征为前提，有时甚至是为了强化表现这种固有的特征。提到夸张，人们习惯将其与"变形"联系在一起，实际上变形往往与夸张相反，它是以舍弃、改变事物的固有特征为前提，有时甚至可取"随心所欲"的态度。徐书城先生举例说明了这一概念。现实中的真老虎，它的固有自然特征是十分明确的——威武、勇猛、凶狠，但在民间艺术中，老虎固有的基本自然特征往往被抛弃得无影无踪，艺术家把老虎刻画得比小猫还要稚气可爱（图 3-32）。笔者认为变形是艺术家运用歪曲、夸大、拼接等表现手法强化人类的精神情感，以便加强艺术表现力和感染力，变形更能满足人们对形式美的需要（图 3-33 和图 3-34）。

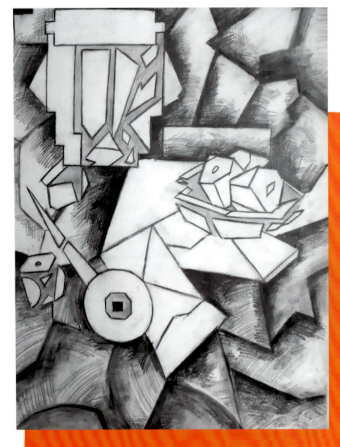

图 3-26 学生作品（张旭）

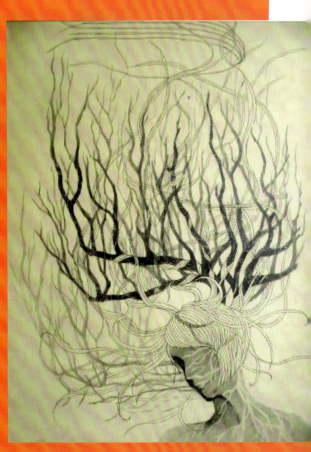

图 3-27 学生作品（王莹）

第三章 技

图3-28 学生作品（何慧丹）

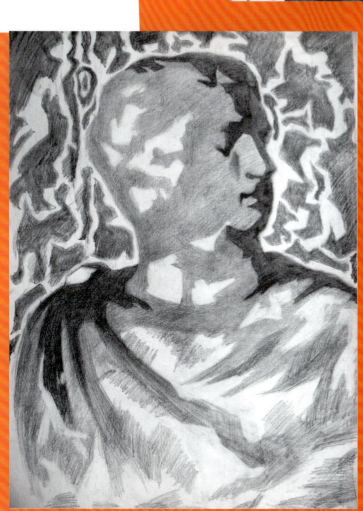

图3-29 学生作品（朱钊）

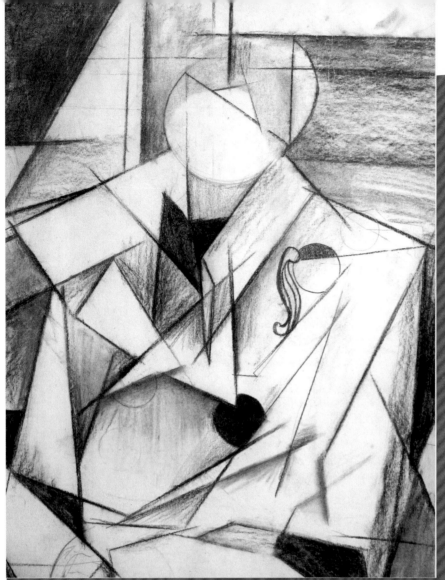

图 3-30 学生作品（陈菲斐）

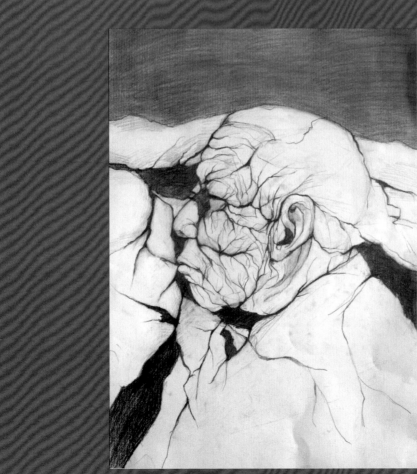

图 3-31 学生作品（张凤梅）

第三章 技

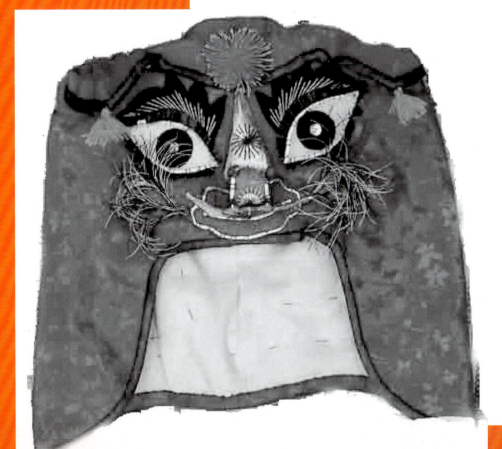

图3-32 民间虎头帽

图3-33 汉代虎图形

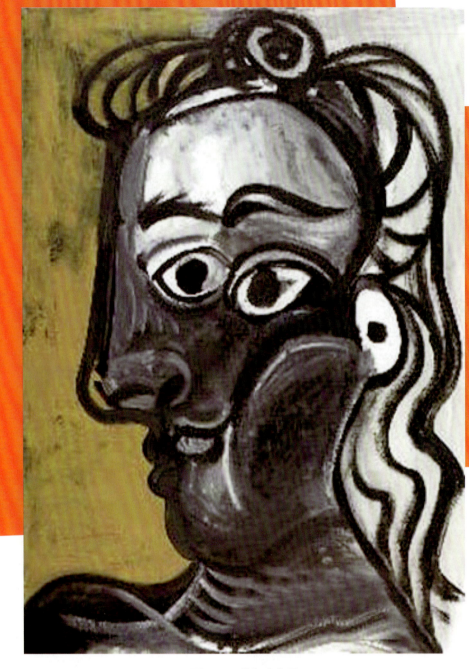

图 3-34　毕加索作品

3. 个性化表现

追求个性化表现也是提炼造型的重要因素。训练学生的个性表现能力与直觉体验能力，在直觉基础上充分展示学生的个性追求与激情表现，强调偶发的直觉体验，寻求耐人寻味的细节，选取自己最有感觉、最合适自己个性发展的个性语言。使客观对象服从于你追求的内在精神；使自然服从于画面的形式需要；使学生面对客观世界自由地表现所见所感。表现不是眼见的真实，而是内心体验的真实（图 3-35 和图 3-36）。学生分别用条状的线条和尖锐的块面来表现客观对象，使两个表现同一物象的画面形成了不同的个性特征。

图 3-35　学生作品（黄荣）

图 3-36　学生作品（胡镜）

第四节　解构与重构

　　解构与重构在当今的视觉造型领域内是最为常用的造型手法之一，它最大限度地破坏了传统艺术模仿自然的审美观念和手法，解构与重构既是由传统的造型方式上推演形成的，又是传统造型观念的反叛。解构是指通过对客观物象基本结构分析，从中找到若干简单的基本形体，并尝试对这些形体与形体的结合部位进行拆解，即将一个物象在结构部位进行打散，拆开成若干部分的方式，也可以是在物体的非结合部位进行分解，将对象彻底打散。重构就是将自然物象分解、打散，把经过分解提炼的造型进行重新组装，使其根据自己的感受和意趣重新构建，体现新的秩序美感。值得注意的是，在物象的解构中，往往是与提炼造型同时进行的。

一、重构的表现手法

　　将解构提炼的造型进行重构，可以添加一些辅助图形，以便更进一步突出形象的本质特征，比如民间剪纸中猴吃烟的造型，民间艺人往往把母猴肚子里还剪一只小猴，强化要表现的寓意内涵。在设计素描解构与重构练习中，也可以添加一些辅助内容充实画面内涵，又可以增强画面形式美感。例如，表现石榴，除描绘它的主体解构，还可以借助剖面的形充实画面效果。当然，添加的造型只是在画面起到辅助作用，要加强物象特征，或强化寓意内涵，不能喧宾夺主，破坏效果。（图 3-37）

在造型重构的过程中，应注意造型之间的关系，这种关系包括并置、相接、相交、包含、透叠、覆盖、编制等形式。并置是指两个造型并列放置在一起，但它没有相互衔接；相接是指两个造型的边缘有衔接，但不相交；包含是指一个形状被包含在另一个形状之中；相交是指两个形状有一部分相互重合；透叠是指两个形体或形状上下叠压，被压在后面的造型能够透过前面的造型显露出来；覆盖即一个造型覆盖住另一个造型，使之看不见被遮挡的部分；编制是一种较为复杂、新颖的形状组合形式，是指把两个以上的形状相互交错或穿插而组合起来的一种结构形式。（图 3-38～图 3-43）

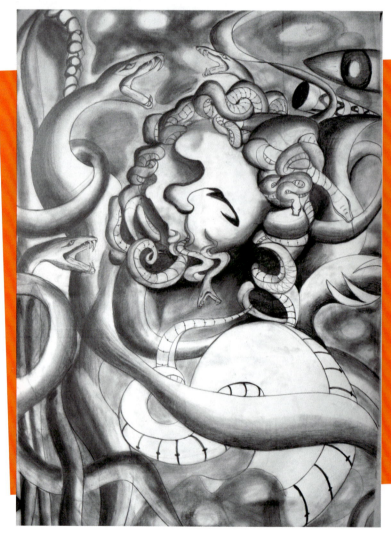

图 3-37　学生作品（万平）

图 3-38　并置造型

图 3-39　相接造型

图 3-40　覆盖造型

图 3-41　透叠造型

图 3-42　包含与穿插造型

图 3-43　缠绕与编制造型

第三章 技

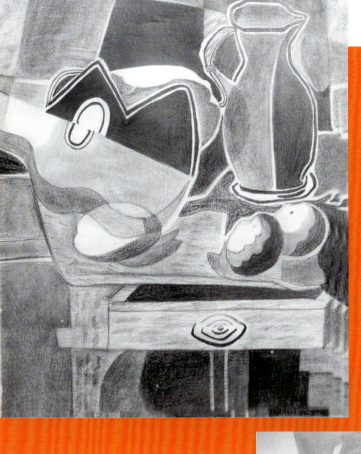

图 3-44 学生作品（佚名）

在造型重构的过程中，各种造型要素应用在画面上，就无形中存在着一定形式，符合一定的规律和法则，也就是形式美法则。通过造型要素的各种排列方式传达出作者的情感和审美情趣。首先，重构画面中的造型元素要有一个主旋律，像色彩中的色调一样，有一个统一的色调，要和谐。例如，描绘男性人体时采用方圆结合的造型，以表现其体量和力度；描绘女性人体则用优美的、富有韵律的曲线和婀娜多姿的造型统一画面。重构的画面要处理好统一与对比的关系，同时形式美法则中主与次、聚与散、均衡、呼应、精与简等方面的关系在重构画面中也极为重要。（图 3-44～图 3-47）

图 3-45 学生作品（佚名）

图 3-46　学生作品（安震）

图 3-47　学生作品（佚名）

二、提炼造型、解构与重构的表现类型

提炼造型、解构重构的表现类型主要分为线表现、面表现、色调综合表现三个方面,线条有粗细、轻重、曲直、长短、疏密等不同变化,被赋予了豪放、沧桑、焦虑、恬静等复杂的人类情感。用线表现的过程中,重点要把握物象的整体特征,表达艺术家对物象的感受和理解,进行一定的概括提炼,重新组织,使其特征更加鲜明。在蒙德里安以线表现的《树》系列作品中,我们能从中看到主体造型"树"从具象走向抽象的全过程(图3-48～图3-50)。

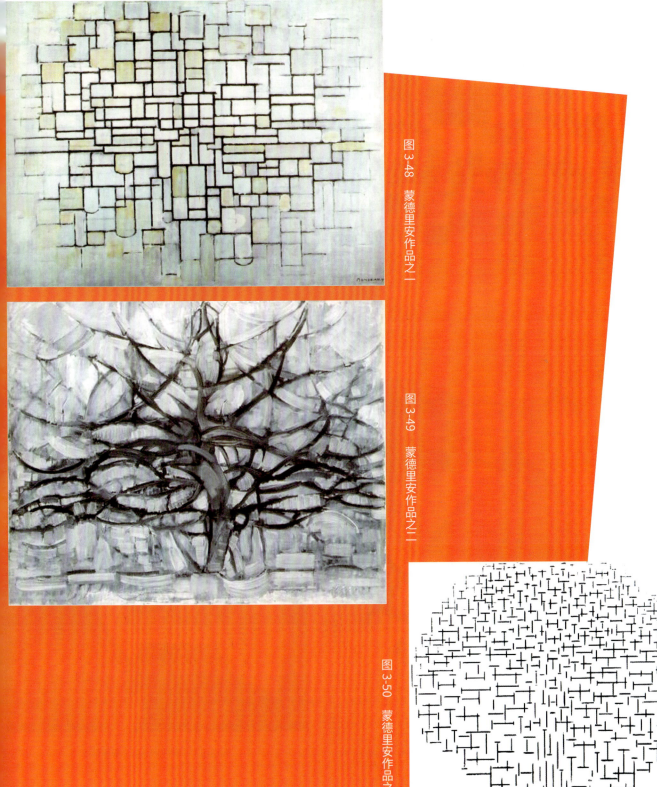

图3-48 蒙德里安作品之一

图3-49 蒙德里安作品之二

图3-50 蒙德里安作品之三

面表现是用平涂的黑、白、灰色块对物体进行归纳分析，省略物象的立体因素，使其平面化，将具有三维特征的客观物象简化为二维的平面形，利用正空间与负空间相互衬托物象的形，利用透叠效果让画面中的形相互联系起来（图3-51～图3-53）。

图3-51　吴冠中作品

图3-52　康定斯基作品

图3-53　学生作品（李玉宗）

色调综合表现是结构重构、提炼造型运用得最多、最广的形式。实际上是以概括的、简洁的几何形体来表现物象，用到了明暗调子，但这里的调子是作画者设计出来的色调，不是真实描绘自然的色调，此类表现形式是平面色块与渐变色调的协奏曲(图3-54～图3-56)。

图3-54　学生作品（张雯）

图3-55　学生作品（曹阳雷）

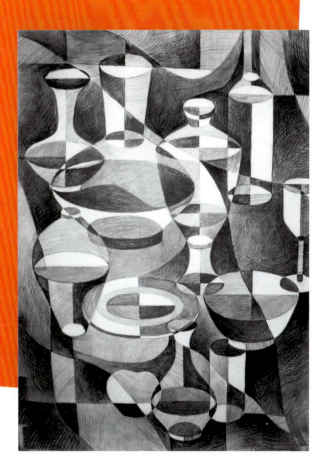

图3-56　学生作品（佚名）

第五节　材料与肌理

一、不同材料肌理的艺术特征

在现代造型观念中，艺术家以全新的视觉艺术创作理念和独特的表现方法来反映时代精神，体现艺术作品的艺术个性。材料与肌理的综合运用对设计素描练习来说是一种极具艺术魅力的表现方式，因此，充分认知和了解各种材质肌理的艺术特征，创造性地发掘运用不同的材质去表现设计意图，可以更有效地传达作者的情感与创意，也是作画者最为直接表达思想和观念的媒介。

肌理通常是指物象的表面特征。由于物体的材料不同，表面（包括纹理、质地、光泽、构造等）也不相同，因而产生软硬、粗糙、光滑等不同感觉。

材料的肌理按其来源可分为三类：一类是来自天然的材料，如岩石、木材、棉麻、藤蔓、泥土等，它们给人带来质朴、粗犷且富有生命的感受；另一类来自工业的材料，如塑料、钢铁、玻璃、水泥等，它们给人传达了冷漠、机械的现代意味；还有一类是来自人工的材料，如竹篮子、木椅子等，它们富有温馨的人情味。

如果按表现效果来看，材料可分为两类，一类是用不同纸笔工具本身表现的效果，如用不同的纸制作的揉皱、渲染、拓印、喷洒的肌理；另一类是将树叶、塑料等天然或人工材料采用拼贴、雕刻等方法制作的肌理（图 3-57），这是用非笔类工具描绘出来的肌理。材料与肌理的美与形体、结构、光影等其他形式的视觉美感相比较，除了是视觉的，同时还是触觉的。

图 3-57　肌理素材

图 3-57（续）

二、材料与肌理的表现手法

1. 模拟肌理

模拟肌理顾名思义就是仿制真实事物的肌理，包括用各种笔等工具描绘物象的外观，也可以是用石膏粉或胶、蜡在纸、板等平面上的特定区域打底子，做出如牛仔服、编织物等事物的肌理，结合笔等工具描绘，产生了全新的效果。还可以采用拓印、剪裁等手段模拟真实事物的肌理片段，然后拼贴在纸、板等平面上进行构成练习。在传统的素描练习中，强调材料的肌理与形态表现的主动结合，逼真的模拟肌理常常使作品富于立体感（图3-58～图3-60）。现代艺术作品中，往往用模拟肌理营造一种超现实主义的画面效果，使画面造成更为抽象的平面空间，它反映了后现代极具个性的、概念艺术、极简抽象主义方式、反传统主义等艺术理论问题。

2. 抽象肌理

一方面，肌理与物象的形态、色彩等属性有密切关联，这是素描练习中模拟真实肌理的审美基础。另一方面，肌理是一种物体表面的结构与构造在表面结合所形成的纹理现象，纹理构造本身具有独立的抽象审美感受。它可以有诸多的表现形式（图3-61～图3-67）。威廉·霍金斯就以奇妙的、无拘无束的手法虚拟肌理图案，重复的花纹充满动物身体，图形内外充分考虑到肌理的对比，但肌理本身与老虎这种动物没有本质联系，抽象的肌理图案使画面充满了活力。现代艺术家对肌理本身视觉特性的关注，就是利用不断增多的混合媒介作为一个整体的表现手段，把肌理列为视觉艺术纯粹形式的一个要素，在画面中完全不依赖具象形态而存在。在极少主义绘画中，肌理以含蓄微妙的方式得到充分张扬。法国杜尔菲的绘画里可以经常看到水泥、沥青、沙石、泥土甚至自然物本身出现在画面上，来达到表面纯粹肌理语言的表现。画家阿尔伯特·巴瑞更是以麻袋破碎的、打了补丁的复杂肌理构成完全抽象的画面，肌理是作为强化或弱化画面手段而存在，它丰富了画面，也成为一种巧妙的构图手段，可以利用肌理对比来制造画面的运动感。

图3-58　学生作品（闫晶晶）

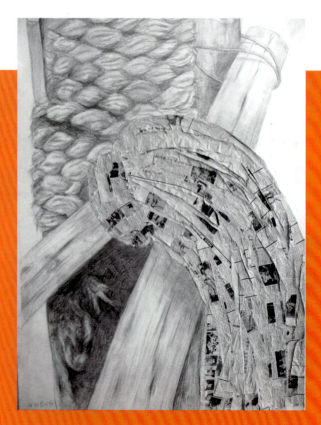

图3-59　学生作品（程伟伟）

第三章 技

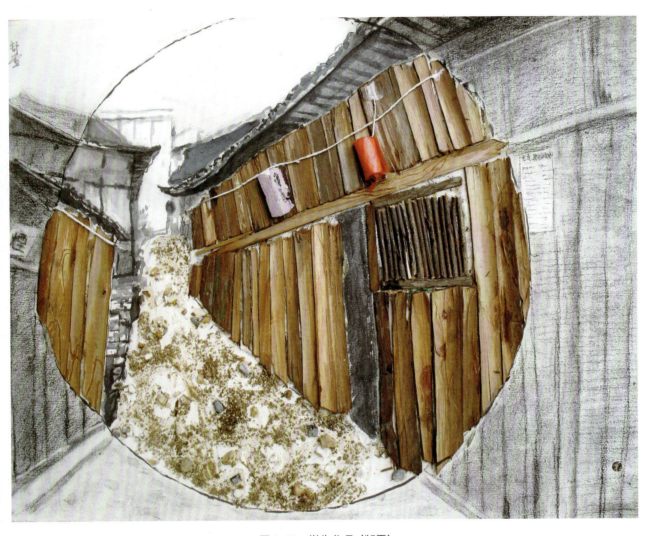

图 3-60 学生作品（邰雪）

图 3-61 学生作品（孙琪）

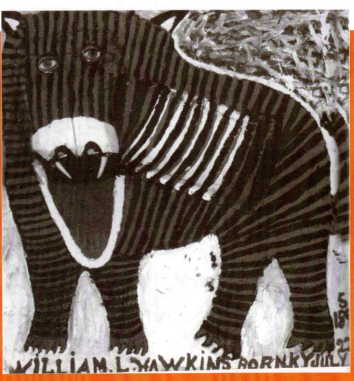

图 3-62 威廉·霍金斯作品

069

图 3-63 学生作品（佚名）

图 3-64 学生作品（迟钦）

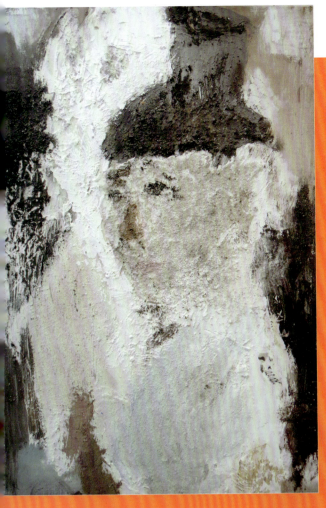

图 3-65 阿尔伯特·巴瑞作品

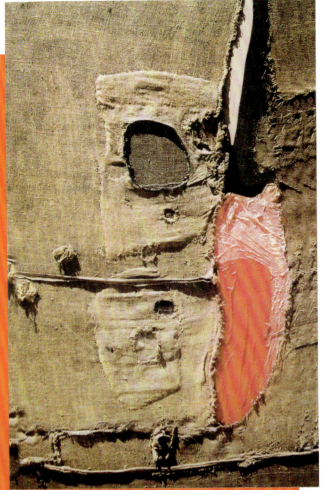

图 3-66 学生作品（安凯）

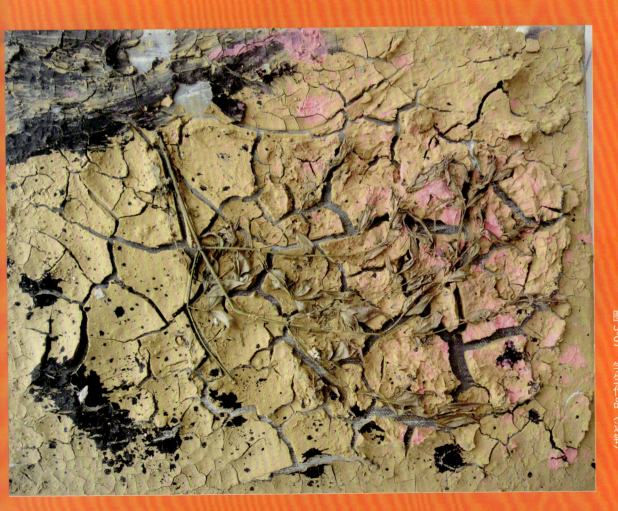

图 3-67 学生作品（迟钦）

第三章 技

三、材料与肌理的训练方法

设计素描作为一种新的素描教学形式,虽然体现了它创新的一面,它可以运用无奇不有的材料和异想天开的想法与点子,但它仍然是素描艺术。素描艺术应该是单色的或倾向于单色的、是平面的或倾向于平面的视觉艺术,不能成为圆雕、装置等其他艺术形式。在设计素描的创作中,材质媒介以及工具的综合创造性运用,就是极具视觉魅力的表现形式,因此充分认知和了解各种材质以及工具的特性,创造性地发掘运用材质潜在的艺术美感,是设计素描学习的重要内容。自然界的材质如浩瀚的大海,提供给我们很大的创造空间。有关材质运用,按素描的媒介的不同可归纳为三类,即纸上媒介素描、布上媒介素描和板材媒介素描。由于质地的不同,对不同笔、材料和工具的反映也不尽相同,除了用铅笔、钢笔、炭笔描绘的效果外,还有很多新形式、新效果,以下是一些具体的肌理制作方法。

1. 渲染效果

用水在宣纸、高丽纸或浸湿的纸上作画,它能表现出一种过渡很自然的色晕效果,渲染时笔中要有较多含水量(图 3-68)。

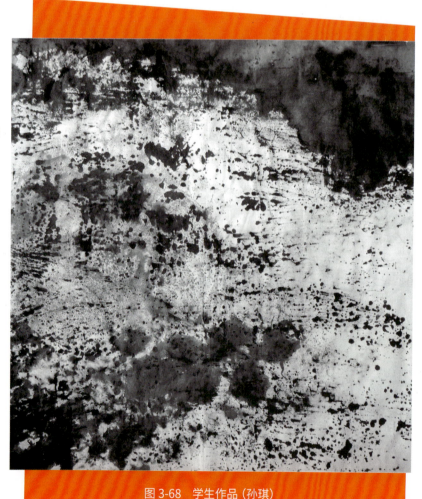

图 3-68 学生作品(孙琪)

2. 彩印效果

用彩印方法来表现的画面有一种流动的云层或大理石般的肌理。它是把含有颜料、墨色的水痕滴在如玻璃般光滑的表面上,设计出一定的造型,然后把有一定吸水性的纸,如宣纸、新闻纸等覆盖在上面,快速拿起来后,纸上便有了意想不到的效果(图 3-69)。

3. 泼溅效果

泼溅效果是指用毛笔或排笔把颜料或墨水喷洒在较为光滑的纸上,也可以用盆碗直接往纸上喷洒颜料,还可以结合嘴吹的方法把颜料吹散开来。它是一种具有发射张力的视觉肌理,效果较为随意,不完全在可控制范围之内,但我们可利用技术手法达到一种寓无意于有意中的效果(图 3-70)。

第三章 技

图 3-69 学生作品（杨记彬）

图 3-70 学生作品（迟钦）

图3-71 学生作品（潘禺）

4. 揉皱效果

利用各种不同纤维软硬度的纸张，揉出各种不同纹理的褶皱，把它摊平后，用蘸有颜料墨色的笔在纸面上涂抹，也可以用喷笔或牙刷喷绘，凸的部分被着上色而凹的部分则留出白色的底子，能制造出一种斑驳不平的肌理（图3-71）。

5. 拓印效果

在不同物体表面上垫纸，用铅笔、炭笔、炭精条等工具进行拓印，也可以选择具有鲜明肌理效果的材质蘸上颜料往画面上印压，画面会形成自然流畅的肌理效果。把打印的图案稿背面涂上松节油，再把图案印压在准备好的白纸上，也可以制作出拓印效果（图3-72）。

图3-72 学生作品（朱婷）

6. 拼贴效果

拼贴绘画创造性地使用材质媒介去构成作品表面肌理效果的技巧，拓宽了现代设计素描的创作语言空间，它是用接近平面的材料在纸、布、板等材料表面上粘贴，例如，废弃的旧画报、杂志上的照片，甚至是水泥、塑料等一切可用材料，按照一定的创意目的进行再组合，并且发展出一系列的粘合固定手段，让人产生新的时空感、情节感和形式感，有时也可以结合手绘的技法加以表现（图3-73）。

7. 熏烫效果

用蜡烛和灯火的烟熏在白纸上可以制作出若隐若现的虚幻效果，能带来乌云密布、捉摸不定的视觉感受。火烫在木板、吹塑板等材料上，就像一支神奇的火笔，可以描绘出沧桑斑驳的灰黄色调，给人以强烈的历史破败感（图3-74）。

图3-73 学生作品（万平）

第三章 技

图3-74 学生作品（佚名）

大自然和生活中的材料与肌理是素描取之不尽的源泉，只要我们敢于发挥聪明才智和充分的想象力，其创作空间是无穷无尽的。

第六节 借鉴现代图像

一、生活中时尚设计元素的应用

在现代生活中，设计作品无处不在，如大家常见的户外广告设计、建筑装饰设计，平常百姓家中也无不充斥着包装设计、产品设计、家具设计、室内装饰设计等，可以说设计作品已是生活的一部分，我们的衣、食、住、行都离不开设计。生活是艺术的源泉，因此，生活中的时尚设计元素也是设计素描的创作源泉。

在设计素描的学习过程中，把生活中的优秀设计作品作为创作素材，是认识学习设计作品的过程，也是培养设计专业兴趣的方法，从而为学生打好专业基础。生活中优秀的时尚设计是许多设计大师智慧的结晶，无论是从视觉思维还是形式美规律，不管是创意上还是表现手法上，它们都经过了无数次的推敲和完善，

也是商业推广的典范。在设计素描创作中，运用生活中的时尚设计元素，学生可以从中学习到设计大师的创意方法，培养创新观念意识和对专业的敏锐感受能力。(图3-75)

另外，作为素材，优秀的设计作品是设计素描再创造的源泉，设计作品可以作为素描提炼造型、解构重构的元素，也可以成为创意构思的灵感来源。现代艺术大师杜尚的许多作品其创作的灵感就来源于名作，如图3-76所示是他的作品《带胡子的蒙娜丽莎》。

图3-75　学生作品（刘薇芷）

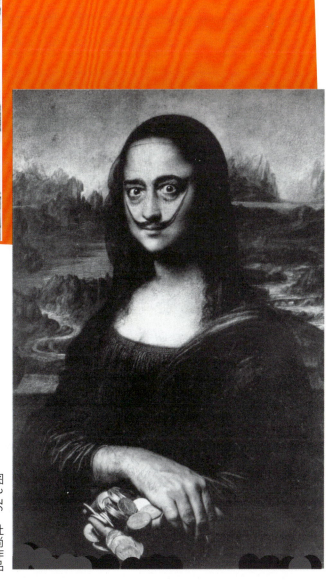

图3-76　杜尚作品

二、摄影图像技术的应用

自从摄影出现以来,首先感到威胁的便是绘画。在传统的纪实功能方面,摄影以绝对的优势超越了绘画的记述作用。摄影诞生之初,法国的画家行会的画家游行请愿,要求政府取缔照相术,说明摄影艺术对绘画艺术产生了前所未有的冲击与颠覆。然而,回顾历史,摄影艺术已有100多年的历史,绘画艺术并没有因为摄影艺术的出现而消亡,而是两门艺术共同发展,"互通有无,相互促进"。

在设计素描的教学过程中,二三十年前那种教师摆些静物、石膏、人物模特,学生照着写生的模式,已经不能完全适应现在的教学要求。在摄取图像手段异常丰富的今天,传统的素描教学模式也很难激起现代青年学生的学习兴趣。摄影技术作为收集素材的手段,对素描练习与创作起到了非常重要的作用,往往好的设计创意,没有好的图像素材,也很难达到完美的艺术效果。但应用摄影技术时,我们应注意方法,要清楚地意识到,摄影不能代替写生,因为再好的镜头也比不上人肉眼的观察,摄影不能代替人的主观创意。在素描的创作过程中,先有设计草图,再根据设计草图收集素材,写生和摄影都是收集素材的手段,很少有直接原封不动地临摹照片的素描作品。当然,也可以是先有照片,由照片而产生了创造灵感,再去收集一些辅助素材,发挥自己的主观能动性,完成素描作品(图3-77~图3-79)。

图 3-77　约瑟法·罗沙达—史蒂文森作品

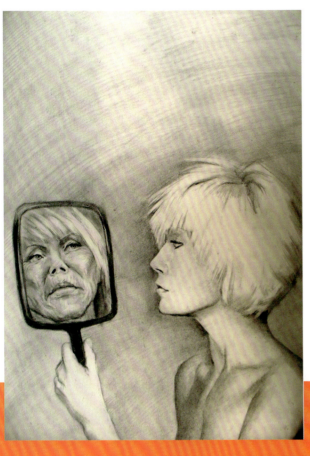
图3-78 学生作品（丁宗磊）

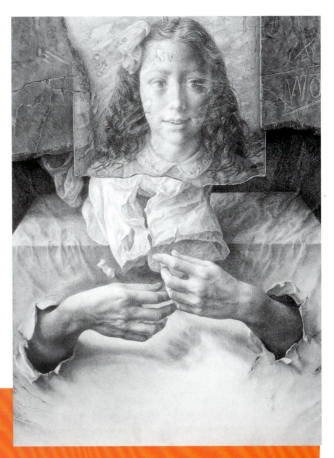
图3-79 纳兰霍作品（1）

三、计算机图像技术的应用

随着科学技术的发展，使计算机在视觉艺术领域显示了重要的作用。制作过程的变化，使它对绘画和设计的理念也产生了潜移默化的影响。数码工具、计算机绘图设计软件、影像以及录像技术的新发展，为绘画设计新创意的产生提供了一个全新的平台，不断激发艺术家和设计师的创造潜能，拓宽了人们的视觉思维方式。因此，有人便认为有计算机辅助设计，任何徒手绘不出的或画不好的东西都可以用计算机轻而易举地实现，学习手绘的素描就失去了它的意义，这是错误的认识。无论计算机的功能有多先进，它永远不会代替关键的思维或艺术创作所必需的智慧和灵感。面对现代计算机图像技术，我们应该认真思考如何把它们运用到绘画设计工作中，把人的智慧与计算机技术完美结合，创造出好的作品。

计算机技术作为绘画设计的工具，它使许多效果的表现变得简单、轻松，如利用柔化、雾化、扭曲、变形等工具表现虚幻意象，用各种绘图工具去描绘形体，用滤镜效果表现各种创意，都只要移动鼠标，按动键盘即可。我们可以利用计算机便捷的特性，用它来绘制各种草图，为思想深处的各种创意、点子做各种视觉实验，而后用传统手绘的方式完成最终的作品；也可以先用传统手绘的方式绘制草图，然后用计算机图像技术来制作最终的肌理效果。往往是计算机图像技术、摄影技术、传统手绘技法在作品中各取所长、共同发生作用。计算机图像技术所特有的点线构成肌理也为作品带来了理性的、冷漠的、机械的、现代的视觉感受（图3-80和图3-81）。

图3-81 纳兰霍作品（2）

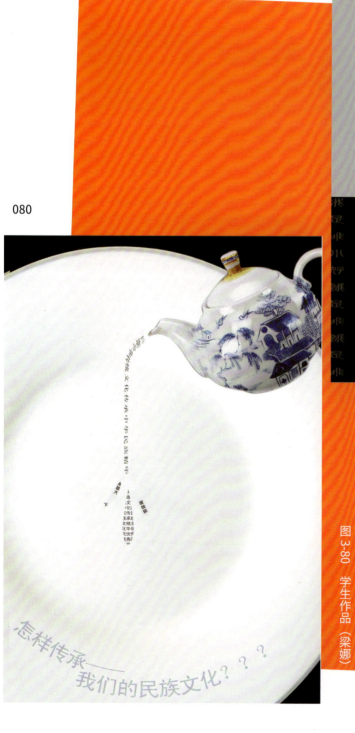

图3-80 学生作品（梁娜）

第四章 意

第一节　设计素描与创意思维

艺术的生命在于创新，在艺术设计中，设计思维的创新性尤为重要。设计师的独创性不专指创造一种新颖题材的能力，独创不一定就是描绘一种过去从未存在或根本不能存在的图形，它往往是用不同的视角、不同的表现手法，观察处理那些司空见惯的对象和最为老生常谈的内容。例如，斯坦贝克的作品《舞伴》《人和摇椅》（图 4-1 和图 4-2），将椅子和人、人和人的关系经过上述艺术处理，变得如此有新意。从某种角度上来说，视觉思维独创性是从一个旧内容发现一个或多个新形式的能力，是从一个旧主题发掘出新概念的能力。因此，艺术设计专业的学生必须亲身感受、换位思考、深入生活，学会采用新的观察方法分析熟知的事物，从而创造出具有个性和魅力的画面。

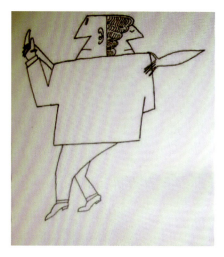

图 4-1　斯坦贝克作品（1）

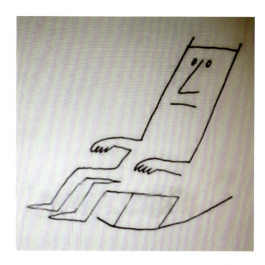

图 4-2　斯坦贝克作品（2）

一、创意思维的方式

思维是人类心理活动最复杂的形式，也是认知事物过程中的最高级阶段。在日常生活中，人们习惯于逻辑地、理性地、正面地认知事物，在现代艺术的表现中，这种认知事物的方法难以适应新的视觉要求。在纷繁的信息世界，循规蹈矩的图式很难吸引观众。创意思维是采用新颖、独特的方式来解决问题的思维方式，设计师在创意过程中按照一定规律进行创造性思维活动，创意思维一般包括扩散思维、逆向思维等形式，在设计素描训练中应用非常广泛。

发散思维又称"辐射思维""放射思维"，具有多维度的特点，它是指从一个目标出发，沿着各种不同途径去思考，探求各种答案的思维方式。发散思维是创意思维的最主要特点。在设计素描中，我们可以利用常见物象的多向性的思维方式，对旧有的形象概念进行突破，即对日常生活中常见的、习以为常的物象进行"发散式"想象，通过多向观察、多维构思、纵横比较，最后产生和原造型有关联但本质不同的造型。实际上，这是一个破坏与重建的思维过程，这种重建有不同于现有概念的独特性、不同时空的灵活性、梦幻般的伸展性。如图 4-3～图 4-6 所示，学生面对着教室里的拉奥孔石膏像，采用不同的观察方法、不同的观念创作的素描作品，给欣赏者传达了不同感受。

第四章 意

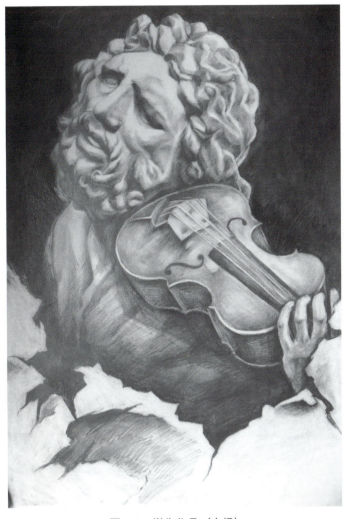
图 4-3 学生作品（白杨）

图 4-4 学生作品（张黎）

图 4-5 学生作品（曾坤）

图 4-6 学生作品（周佛婷）

逆向思维是一种与常规的思维方式相悖的思维方式，它从对立面来认知事物，找出事物的变异性、矛盾性、统一性，进行推理设想，调动理性与感性思维意识活动。从常规中求变异、求新、求奇，从对立中寻求创意元素，从反向中寻觅灵感来源（图4-7～图4-10）。

在视觉艺术领域，逆向思维发挥了巨大的作用，如大师毕加索的"立体主义"、达利的幻觉式超现实主义、埃舍尔的不确定图形等，都是逆向思维的最佳典范。在达利的雕塑作品《抽屉维纳斯》中（图4-11），全身布满一只只深藏体内的抽屉，这些抽屉里都藏了些什么？渊博知识、奇珍异宝、聪明才智、缜密思绪、深藏不露……所有这些，或许都只有维纳斯本人知道。而他人只有去好奇、思索、揣测、探究、寻求的份儿。达利的作品借助了逆向思维方式创造了梦幻形象，显示了超现实的怪异感和一种令人不安的而又不可抗拒的冲突，也创造出了一种特殊的美学效果（图4-12～图4-14）。

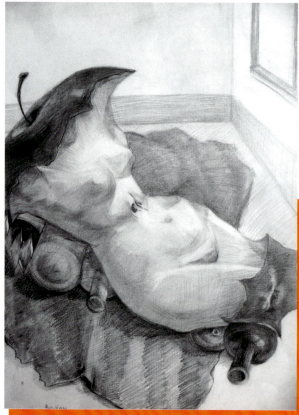

图4-7　学生作品（刘丹枫）

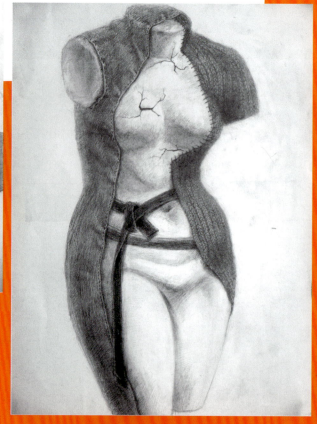

图4-8　学生作品（戴萍萍）

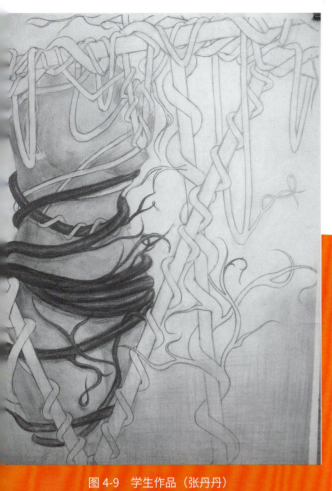

图 4-9　学生作品（张丹丹）

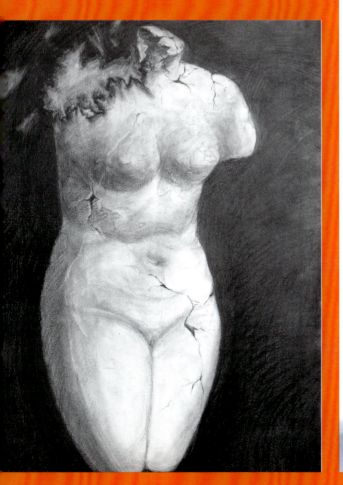

图 4-10　学生作品（李婷婷）

图 4-11　达利《抽屉维纳斯》

第四章　意

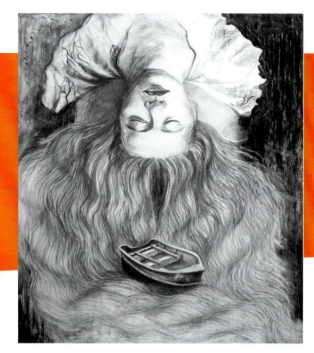

图 4-12　学生作品（魏伟）

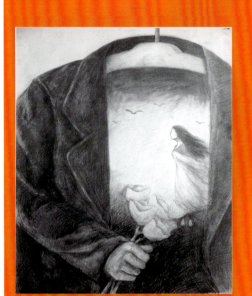

图 4-13　学生作品（程伟伟）

图 4-14　学生作品（牛国良）

二、设计素描的创意与表现方法

设计素描的创意表现过程，是运用创意思维方式和视觉元素塑造全新形象的过程。创意的表现手法是求新、求异的，但它同样来源于创作者各自的生活实践，创作者的艺术修养起着极其重要的作用。每个创作者的创意必然是各具特色的，但设计素描的创意及其表现手法仍然存在许多共性规律。它借用了图像创意的许多表现手法。

联想和想象是创意表现的基础，联想是指由一个事物联想到另一个事物的心理过程。客观事物之间是通过各种方式相互联系的，这种联系可以找出表面似乎毫无关系的事物之间内在的关联性。联想可分为虚实联想、接近联想、类似联想、对比联想、因果联想。有许多观念和主题思想是虚的、看不见的，但它与看得见的相关事物有关联，比如和平这个概念是看不见的、虚的，而鸽子、橄榄枝则是实的。由某种物象联想到某种观念，即虚实联想。接近联想是指两个事物在时间和空间上较接近，由甲容易想到乙。说到森林，就联想到鸟鸣，看到荷叶就容易联想到莲藕。类似联想是指外形或意义内涵有相似特点的一些事物之间可产生"共鸣"，所以形成类似联想，例如，看到粗糙的树皮容易联想到老人的肌肤。有些事物从形态和内容上正好呈现相反的特征，例如，白昼和黑夜、战争与和平等，它们之间引起的联想称为对比联想。有些事物之间有因果关系，我们想起原因，就会联想到结果，例如，由森林破坏就会联想到水土流失，由春天到了就会联想到小草长出了嫩芽等。

想象是比联想更为复杂的一种心理活动，这种心理活动能在原有感性形象的基础上创造出新的形象。它的构思自由而奇特，但它不能离开要表达的主题思想。中国传统文化中有许多利用想象塑造出来的形象，如龙、凤等，它们反映了古代中国人的审美理想和对世界的认知。

在创意素描训练中，联想和想象是创意表现的基础，它们还有许多具体表现手法。

正负形：即所描绘物象的轮廓线之间相互成为对方的一部分，彼此相互借用、相互衬托、相互依存，反映出两种不同的物形，从而"一语双关"地表现创意主题，给人以视觉上的动感和冲击力（图4-15）。德国设计师德雷维斯基·雷克斯先生在其为爱情剧《安托尼和克雷欧佩特拉》所做的招贴设计中，画面在女性和蛇之间用其正负形，一线两用，将女性温柔的特性以及基督文化与女性的关系表现得淋漓尽致，让人享受着艺术营造的美妙文化空间。

影构造型：客观物体在光线作用下，会产生异常变化的阴影，呈现出与原物象不同的造型，为设计提供了广阔的创意空间。在设计素描练习中，可以借用影子投射到背景上时的各种可能作创意表现（图4-16）。

图4-15　学生作品（翟晓佩）

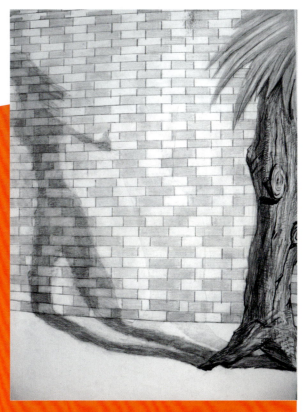

图4-16　学生作品（李莉）

形态转换：是指在保持事物的基本特征的前提下，物体中的某一部分被其他造型替换，可以是部分造型的转换；也可以是物象表面材质的转换；还可以改变原有物象空间的大小，使它的空间发生转换。这种新形象虽出现了"张冠李戴"悖谬的情形，但却因此表达了画面创意的主题思想，更加强了视觉传播感染力。（图4-17和图4-18）

现实主义表现：超现实主义是20世纪初期西方的一种文艺思潮，它是由达达主义发展而来的。"达达"一词在法语中的意思是"玩具小木马"，而选中"达达"为一种艺术活动的代名词纯属偶然，它只是被一帮艺术青年强贴在破坏、疯狂、虚无主义、愤世嫉俗密切相关的艺术活动上的标签。在设计素描的训练中，经常应用到超现实主义表现手法，它是用较为写实的手段描绘用肉眼看不见或根本不存在的事物，例如，描绘蚂蚁的"美指甲"、3000年后的上海滩、某个经外星人洗礼的地球城市等。（图4-19～图4-24）

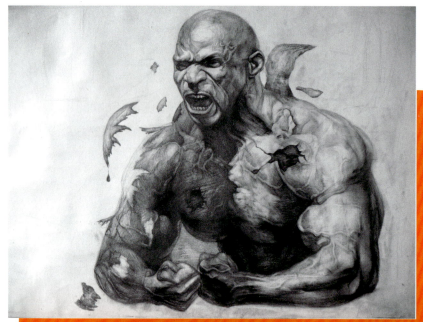

图4-17　学生作品（佚名）

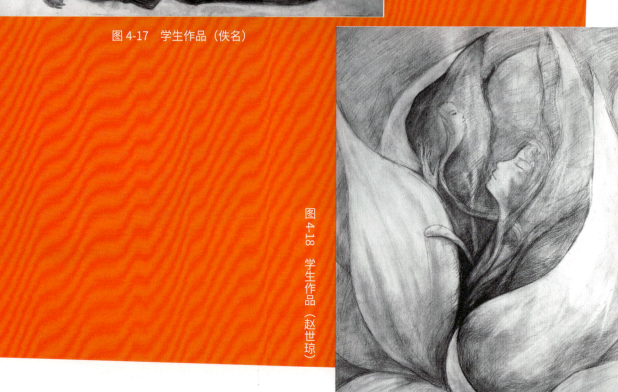

图4-18　学生作品（赵世琼）

第四章 意

图 4-19 学生作品（佚名）

图 4-20 学生作品（刘成凯）

089

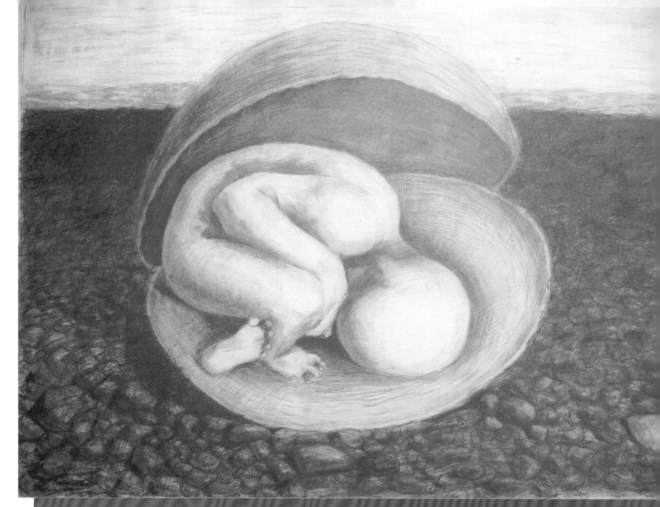

图 4-21　学生作品（李文亮）

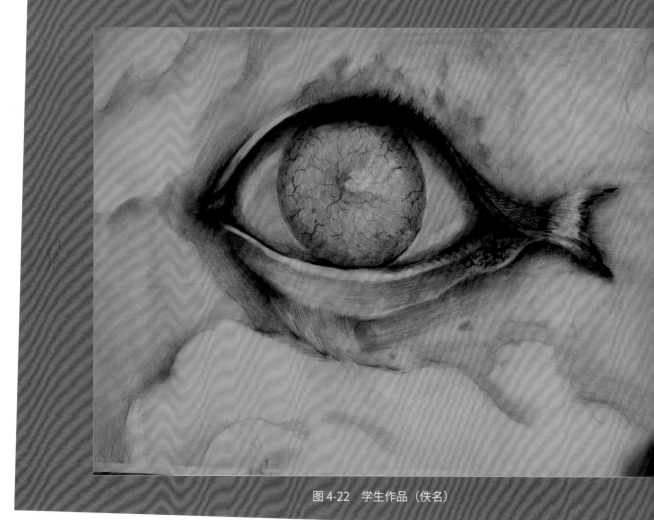

图 4-22　学生作品（佚名）

第四章 意

图4-23 都嘉诚综合练习

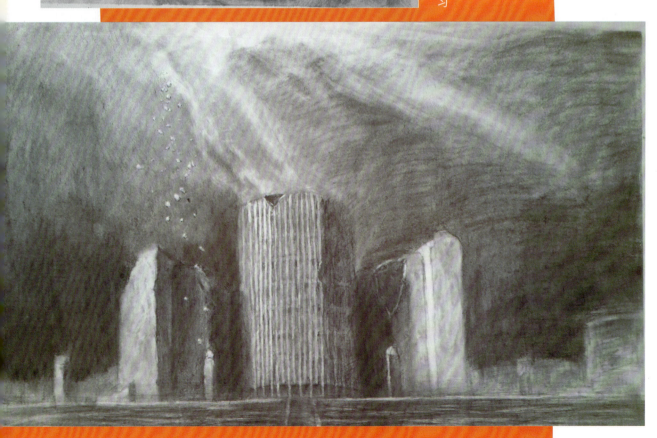

图4-24 赵汗青超现实主义素描

错觉空间：是指突破客观事物存在的透视原理和物象形态的存在规律，利用平面的局限性和视觉的错觉来表达画面的空间，或利用形与形之间不可能的相互存在来表达空间的错乱和虚幻感受。错觉空间的造型具有相互矛盾、相互对立、相互排斥的特点（图4-25和图4-26）。

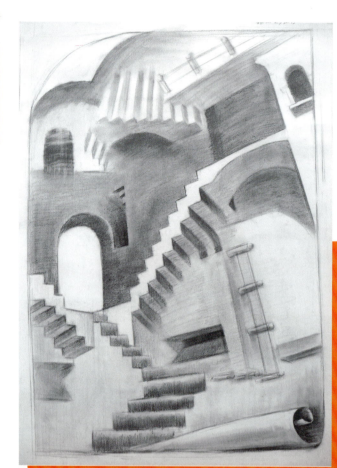

图4-25　学生作品（刘胜前）

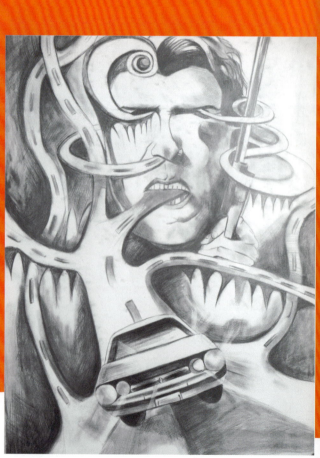

图4-26　学生作品（佚名）

三、设计素描的五感创意表现

"通感"是指感觉经验之间的相互沟通与转化。人的各种感觉器官有各自的功能,各个感官不是孤立的,它们的功能领域也不是彼此绝缘的,而是相通的。因此人在观察接触外界事物时,外界事物作用于人的各种感官,是能彼此打通的。艺术家描绘的艺术形象作用于观众的各种感官,其感受也是彼此相通的。这种现象在修辞学上称为"联觉",即感觉的转移,在心理学上就称为"通感"。这是由一种感觉而引起另一种感觉的心理现象(图4-27和图4-28)。当今,西方现代艺术的众多流派渗透于社会的各个角落,如波普艺术、装置艺术、多媒体艺术、行为艺术等,"通感"这一心理学概念微妙地体现在现代艺术创作与设计中,设计界出现了如日本杉浦康平的五感设计,还有其他诸如信息设计、虚拟设计、多媒体设计等。在现代设计作品中,往往是视觉、听觉、触觉、味觉、嗅觉五感共同作用于观众,与观众的距离更加接近,而且产生了设计作品与观众的互动。

在设计素描教学中应培养学生的通感意识。康定斯基在他的著作里讨论到音乐与绘画的关系,并讨论到各种不同艺术形式所引起的联想。一个特定的音响能引起人们对一块与之相应色彩的联想,换言之,你可以"听"颜色和看声音。在康定斯基的抽象绘画作品里点、线、面各要素都表现了音乐的性质,各种线的不同宽度表现音的高低,从极强到极弱的音都可以以线的锐度增减乃至其浓淡来表现。图4-27是表现音乐的素描作品,图是学生听了小提琴协奏曲《梁祝》唤起创作欲望后所做的素描练习,图中一黑一白两棵树相互并置环抱,像是两个难舍难分的人,它们曲折向上生长的力量,似乎在挣扎、反抗,这可能就是爱情的力量吧……

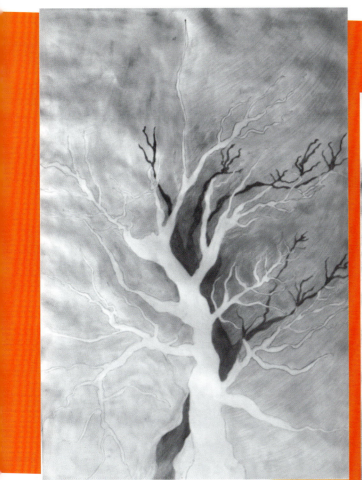

图4-27　学生作品(佚名)

图4-28　学生作品(周淑婷)

第二节 意向图式

诗歌是侧重表现诗人思想感情的一种文学样式。但感情并不是诗，从感情到诗，这中间有一个具体外化的过程，这个外化的过程即是"意与象俱"的意象构造过程。一首诗有无诗味，是否韵味独特，说到底是看这首诗有没有优美巧妙的意象。意象是诗家写诗、诗评家论诗经常要用的一个术语。意象手法在诗中运用的作用之一，是将抽象的主观情思寄托于具体的客观物象，使之成为可感可触的艺术形象，让情思得到鲜明生动的表达。理，变得如此有新意，从某种角度上来说，视觉思维独创性是从一个旧内容发现一个或多个新形式的能力；是从一个旧主题发掘出新概念的能力。因此，艺术设计专业的学生必须亲身感受、换位思考、深入生活，学会采用新的观察方法分析熟知的事物，从而创造出具有个性和魅力的画面。

如果诗意对于人生是一种精神的维生素，诗人想要把这种维生素提供给读者。他不必提供维生素的纯粹制剂，而可以用含有维生素的苹果、香蕉、橘子之类的水果方式提供，因为后者色香味形俱佳，口感好，可能使阅读过程充满愉悦。

朱雀桥边野草花，乌衣巷口夕阳斜。
旧时王谢堂前燕，飞入寻常百姓家。

——（唐）刘禹锡《乌衣巷》

诗人刘禹锡如果不是将一腔情思蕴涵于野草丛生、夕阳残照，尤其是燕子归巢不见故人、故居这一意象组合之中，而是直抒胸臆，说"谢安王导今何在，富贵荣华难久长"，诗史上怕就不会留下这首脍炙人口的杰作了。

简单地说，意象就是寓"意"之"象"，就是用来寄托主观情思的客观物象。是客观物象经过诗人的感情活动而创造出来的独特形象，也是一种富于更多的主观色彩、迥异于生活原态而能为人所感知的具体艺术形象。意象造型是指生活中的自然物象或记忆中的形象经过作者的想象、意念和情感融合，被赋予新的寓意或改造成新的形象。客观物象的意象组合是指作者根据客观物象，结合自身感受及造型观念进行的再创造，使主观情感认知与客观物象实现统一。意象创作要求作画者更准确地把握画面的形式美感，在日常的练习中，我们可以选择将一些平时司空见惯的事物纳入画面，在创作时追求依托造型规律而生的新的画面逻辑秩序。在意象创作中，任何一个客观事物在画中都不必刻意考虑其原有的物理属性和日常经验感知而变成一种新元素，从而为创造画面整体美感而发挥作用。

源于19世纪末的现代艺术对当今艺术发展产生了深远的影响，人们逐渐形成了追求视觉纯粹性、排除"非视觉因素"的审美观。这种审美观影响了艺术家的创作观，许多作品逐渐削弱传统造型三维空间因素的影响，转而追求非理性图式（合理空间）及二维空间平面图形所特有的画面形式感。这一改变也拓展了视觉语言的多样性，这也为我们进行意象和抽象化创意联想提供了更多的可能性。被超现实主义画家广泛运用的象征手法，就是创作意向图式的一种模式（图4-29～图4-38）。

图4-29　Jacek Yerka 作品 (1)

超现实主义绘画风格以精细的细部描绘为特征，通过可以识别的经过变形的形象和场面，来营造一种幻觉的和梦境的画面。它的来源是卢梭、夏加尔、思索尔、基里科等艺术家以及19世纪的浪漫主义艺术。它企图运用弗洛伊德所下的定义，创造一种不受意识和理性控制的形象。超现实主义主张绘画应该像一首诗那样给观众以思考，并像一首歌那样给观众留下一个印象。所以象征手法既可以满足人们描写现实的愿望，同时也可以满足人们超越现实的愿望。在它当中有具象，同时也存在着抽象，比如以米罗为代表的超现实主义画家，他们追求作画过程的无意识性，以致在画面上出现纯粹受心理作用支配的意象，最终结果总是充满幻觉的和具有生命形态的抽象画面。超现实主义绘画既带有明示，也带有隐喻，大大扩展了画面中的内容与想象的空间，在具象的图式中给人以精神上的震撼，具有强烈的感染力，已然超越了二维空间的狭窄范围，拓展了艺术的张力。

第四章　意

095

图4-30　Jacek Yerka 作品 (2)

图4-31　Jerry N. Uelsmann 作品（1）

图 4-32 Jerry N. Uelsmann 作品 (2)

图 4-33 Jerry N. Uelsmann 作品 (3)

图 4-34　Jerry N. Uelsmann 作品（4）

图 4-35　Jerico Santander 作品

第四章　意

图 4-36　Jerry N. Uelsmann 作品（5）

图 4-37　超现实主义广告作品之一

第四章 意

图 4-38　超现实主义广告作品之二

第三节　抽象图式

一、自然界中的抽象因素

自然界中蕴涵着各种各样的抽象因素，抽象和具象一样是这个世界本来就有的一种常见的形态。比如，小草是具象的形，但如果俯瞰大片的草地、田野，就会发现所形成的形是不规则的、抽象的。此外，树皮、沙地、旋涡、树叶的纹理、岩石等也都突出体现了自然界中的抽象因素（图4-39～图4-43）。

图4-39　岩石肌理

图4-40　树叶脉络

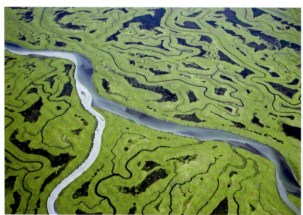

图4-41　河流鸟瞰

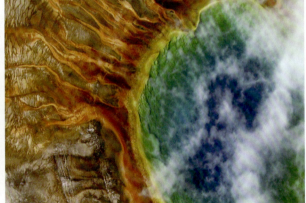

图4-42　黄石公园温泉俯瞰

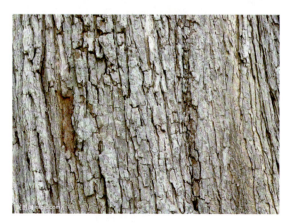

图4-43　树皮肌理

二、抽象形态的造型艺术

抽象形态的造型艺术作品所表现的是不可见的事物形象，是相对于具象和意象两种造型语言而言的。在抽象绘画的作品中，一切都存在于艺术家主观意念中。画面上的色彩、线条等造型要素不是为了模仿、再现自然物象，是因艺术家的需要赋予它们精神的内容，含义隐匿在这些造型因素后面，是一种内在的、沉静的表现。在这些无法根据日常视觉经验辨认出具体物象的艺术作品中，我们却能够从画面的点、线、面等形式语言以及其结构方式中体会作品的形式美感。

从蒙德里安的3幅作品中可以看到，《红色的树》（图4-44）中画面形象清晰可辨，树的枝干交代明确，比例透视准确，是较为写实的绘画作品；《灰色的树》（图4-45）中我们看到画面中树的形象撑满了画面，树的枝干几乎都伸展到画框之外，仿佛画框把树剪切在它所包围的空间里。作品的焦点是树枝之间、树枝与树干以及树与灰色背景之间的关系。树的个别特征已经不重要了，展示在我们面前的是高度抽象化的图形。不过深色的枝干在中性的灰、浅色的灰中依然显示了动感和生命力。正如蒙德里安所说的"克服自然的表现又不违反自然本身的真实"；在《开花的苹果树》（图4-46）中，一样是树的主题，但表现手法接近纯抽象。树的形象被进一步简化，几乎成为几何图形。

画面中的树干与树枝变成了直线和弧线，它们相互交错，产生某种特别的律动感。色彩则采用了柔美的淡灰色系，给人以轻快和愉悦的感官体验。树的基本形态其实已经消失了，整个画面都被若隐若现的网格笼罩着，能看出中间稠密而四周逐渐疏松的画面秩序。在蒙德里安之后的作品中也经常出现这种绘画手法。蒙德里安逐步简化物象的自然形态直至纯粹本质的艺术观对于我们学习抽象造型有着重要的启示作用。

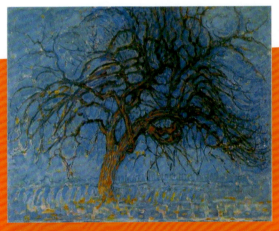

图4-44 蒙德里安 《红色的树》

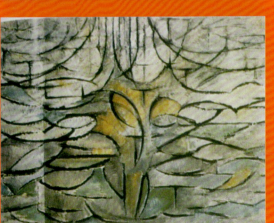

图4-45 蒙德里安 《灰色的树》

图4-46 蒙德里安 《开花的苹果树》

三、从客观物象到抽象

既然自然界中本来就具有抽象的因素,那么具象与抽象之间就没有绝对的概念和界限,它们在作品中也经常呈现出彼此依存的共生形式。在具象绘画中,笔触等形式语言本身就是抽象的,给作品增添了想象空间。中国画中的笔墨语言既能体现自然之景、画中之景相互交融,又能在具象中体现出一种抽象意味。而抽象作品也不是单纯地将色彩、线条等因素无意义地组合,它也必须依赖一定的具体形象。对色彩、点、线条等形式因素的组合,虽然不能明确指代某种具体的形状或图形,但我们依然能感觉到其中体现出生命的律动,并体味出一种具象的具体意义。这些形式中的色彩和线条被赋予了感情与生命,使人感悟到一种抽象美。图4-47～图4-52是利用计算机软件将一幅摄影作品逐渐抽象化,图4-52中几乎不能辨认鸟和花的形象了,只有几何图形和色彩。虽然这一过程是机械程序的运算结果,但从中我们能认识到抽象与具象共存的事实。

图4-47 《鸟》(1)　　　　　　　　图4-48 《鸟》(2)

图4-49 《鸟》(3)　　　　　　　　图4-50 《鸟》(4)

图4-51 《鸟》(5)　　　　　　　　图4-52 《鸟》(6)

具象与抽象是两个既对立又统一的表现形式。具象能够较真实地再现生活中的人与事，与生活密切相关，但是艺术作品不能简单地复制生活，它应该是高于生活的一种主观能动反映。具象不是简单地照搬现实，它同样要经过作者的选择与改造，在"似与不似"之间寻找切合点。抽象艺术则是以具象现实为依据并反映了艺术家对现实生活思考的方式，是一种理性的表现。抽象绘画的源头同样是现实生活，它是艺术本质的另一种体现方式，它反映了艺术家基于形式研究的独特思维，具有独特的精神内涵。

四、抽象创意练习

在创作之前不必先行确定要画人或物，从点、线、面、肌理、笔触等形式因素入手，凭借基础造型观念来进行创作主观的抽象组合练习。作品虽然可以没有明确的主题，但是点、线、面、肌理、笔触等基本元素以及机械形还是自然形、穿插组合等结构方式必须确定，才可以着手作画。

抽象创意练习的目的是研究形式因素与结构的意义，力求在作品中体现形式美感和节奏韵律，突出画面的装饰性和画面的形式美感。抽象创意练习对于我们审美能力的提高有着积极的促进作用（图4-53～图4-58）。

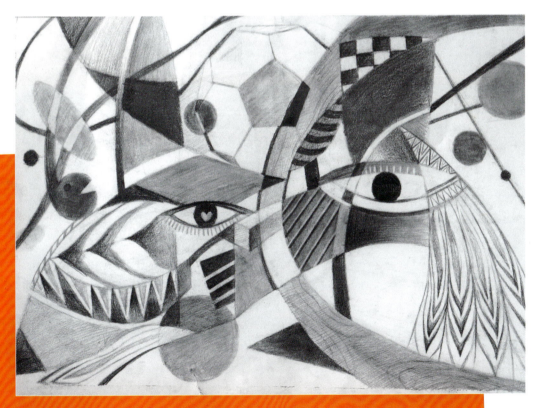

图4-53　学生作品（李薇薇）

设计素描(第2版)

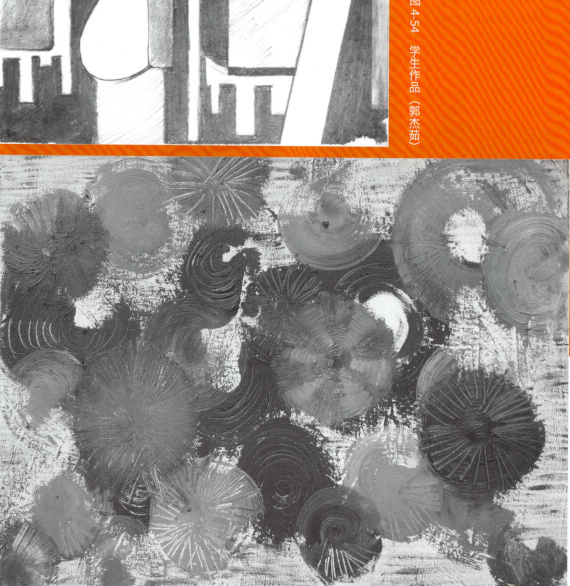

图 4-54 学生作品（郭杰妤）

图 4-55 学生作品（潘雪）

第四章 意

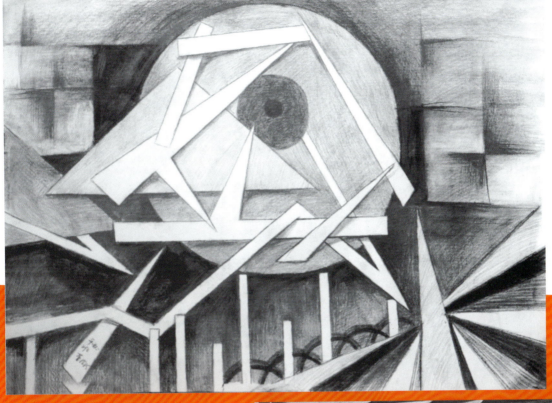

图4-56 学生作品（秦琪）

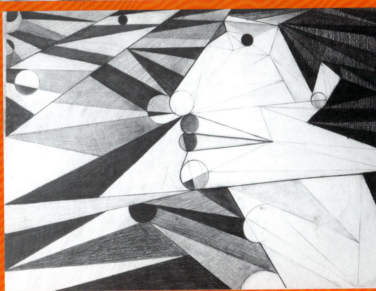

图4-57 学生作品（付虎）

图4-58 学生作品（李莉）

第五章 析

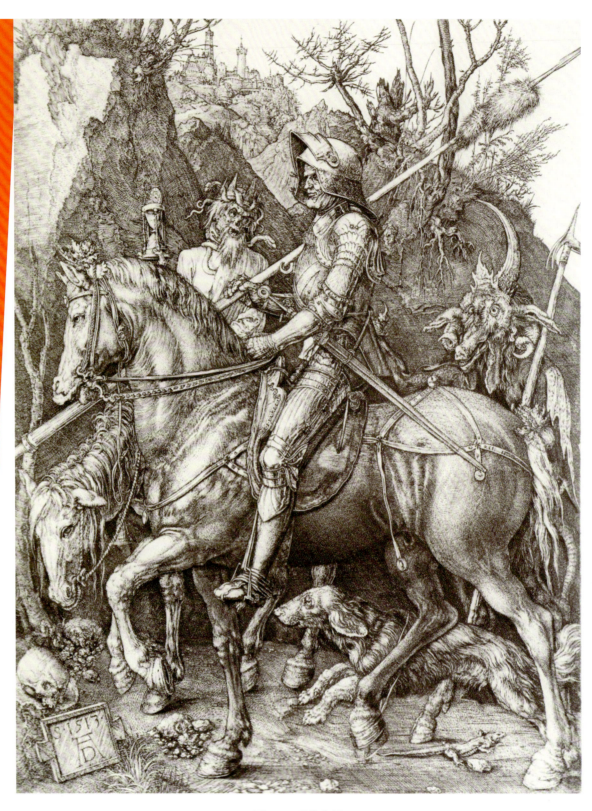

图 5-1　丢勒作品

阿尔布雷特·丢勒（Albrecht Dürer，1471—1528）生于纽伦堡，是德国中世纪末期、文艺复兴时期著名的油画家、版画家、雕塑家及艺术理论家。丢勒的素描严谨、冷峻、一丝不苟，但同时又充满幻想和象征。这幅单色版画作品中独角兽、魔鬼的形象塑造体现了作者充分的想象力，作者以深厚的写实技巧和联想创造了具有魔幻色彩的作品（图5-1）。

第五章 析

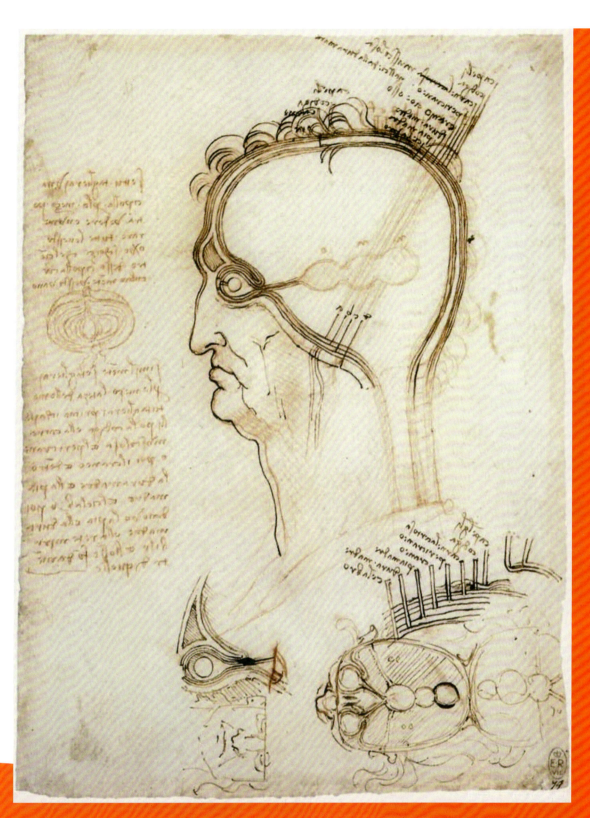

图5-2 达·芬奇作品

列奥纳多·达·芬奇（Leonardo da Vinci, 1452—1519），意大利"文艺复兴三杰"之一，也是整个欧洲文艺复兴时期最完美的代表。他是一位思想深邃、学识渊博、多才多艺的画家，同时也是建筑师、解剖学者、艺术家、工程师、数学家、发明家。从这幅达·芬奇的素描手稿作品中可以感受到充满理性的探究和思考，而正是这种科学、严谨的客观态度成就了达·芬奇高超的绘画技巧（图5-2）。

爱德华多·纳兰霍（Eduardo Naranjo，1944— ），是当代西班牙最负盛名的超现实主义画家。纳兰霍的作品富有诗意般的想象和梦幻色彩。这幅素描作品潜意识的想象和不合理空间所营造出的图式正是本书第四章中所谈到的典型意向图式（图5-3）。

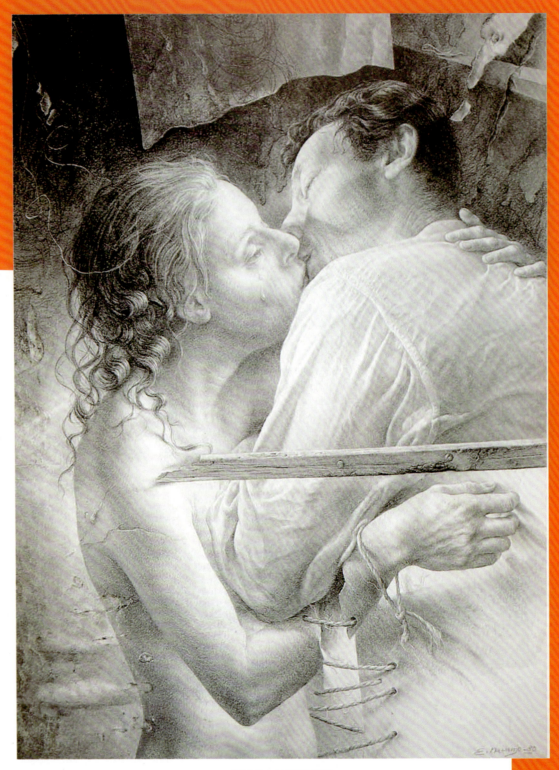

图5-3 纳兰霍作品

第五章 析

阿尔贝托·贾科梅蒂（Alberto Giacometti,1901—1966），瑞士存在主义雕塑大师、画家。在贾科梅蒂的这幅风景题材的素描作品中，他似乎是将景物看作透明结构，而不再是成团成块的实体。画面中重叠、旋转的线条体现了他作画的视觉方法与表达方式（图5-4）。

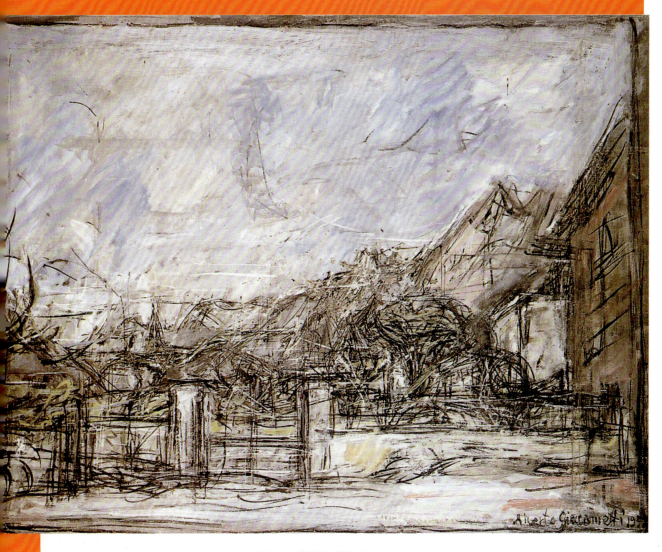

图5-4　贾科梅蒂作品

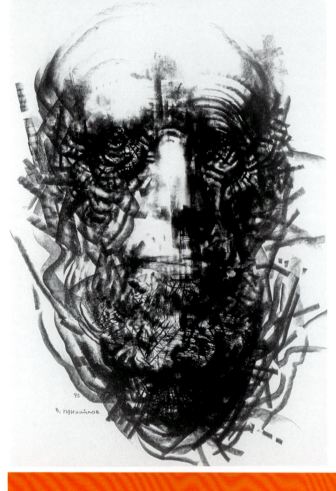

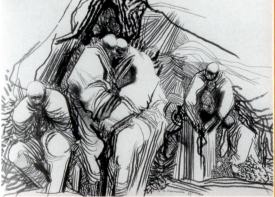

图 5-5　米哈依诺夫作品

米哈依诺夫是俄罗斯当代著名画家,他的素描用线活泼、灵动,极具表现主义特点,流露出强烈的感情色彩(图 5-5)。

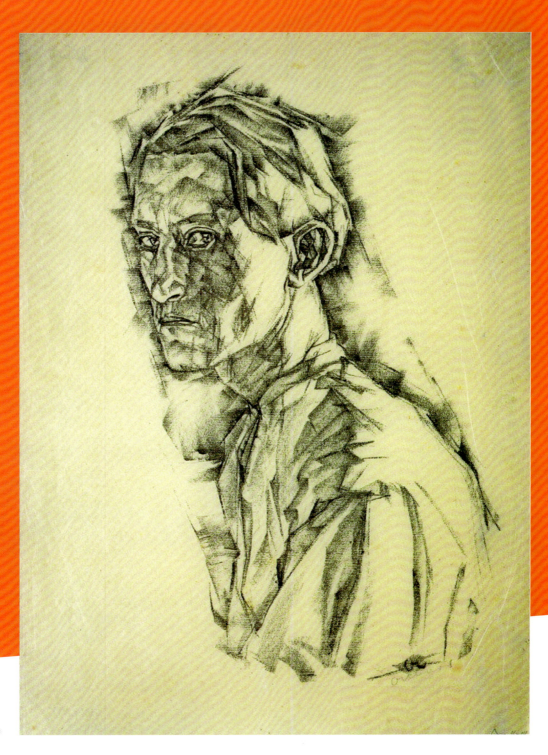

图 5-6 亚伯斯作品

约瑟夫·亚伯斯（Josef Albers，1888—1976），德国画家、设计师，极简主义大师。图 5-6 中的素描习作虽然整体上仍然是忠于对象的写实风格，但画家对形体结构的几何归纳明显有抽象倾向，从中我们可以得到启示，抽象形式因素的探索第一步就是对事物结构、秩序的分析和研究。

图 5-7　Erik Askin 设计草图

　　Erik Askin 是美国的产品设计师，图 5-7 是 Erik Askin 的一些产品设计手绘稿。从 Erik Askin 的手绘稿中我们可以看出素描之于设计工作实践的重要性。素描是设计中不可缺少的环节，是设计师寻找灵感与表现创意的重要手段。

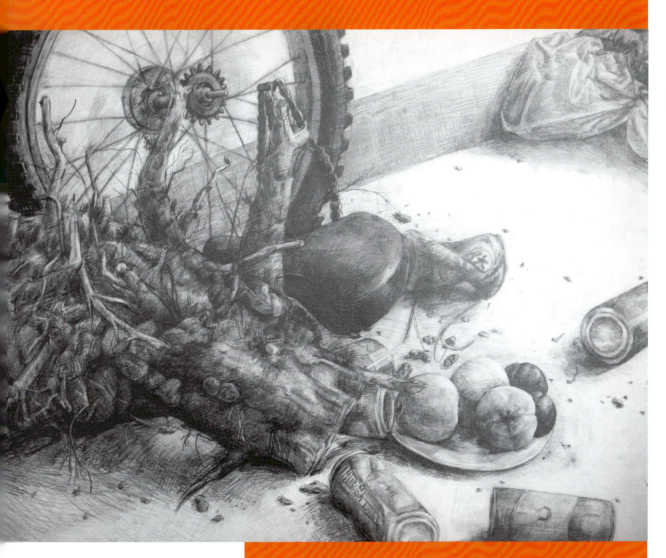

图 5-8 学生作品（赵伟）

图 5-8 的作品较好地组织了画面的黑、白、灰，黑色的轮胎、坐垫，白色的地面，灰色的背景和树根。层次很分明，简洁的背景和环境，突出表现了树根和水果等细节。作品不足的地方就是轮胎一半冲出了画面，显得构图不够完整。

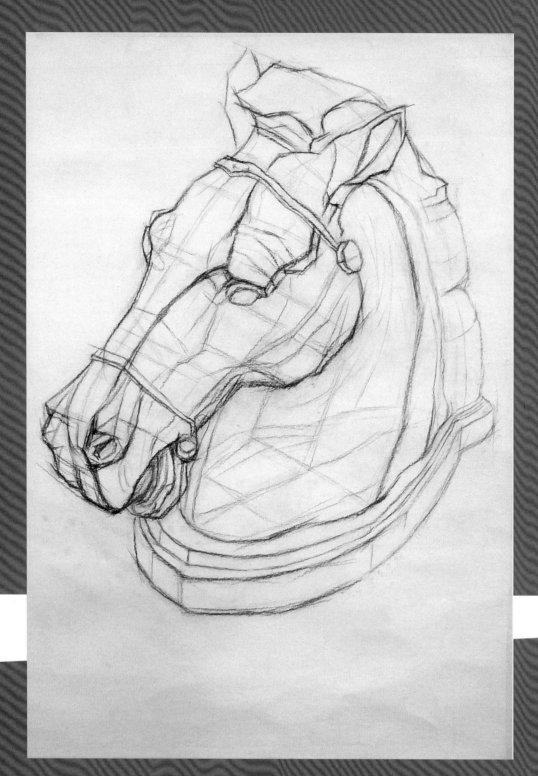

图 5-9 学生作品（刘心愿）

图 5-9 的作品通过写生石膏马头，理性地分析了石膏马头的形体、透视、比例、结构，作者对"体积的意识"以及对结构的穿插组合理解的较为透彻。

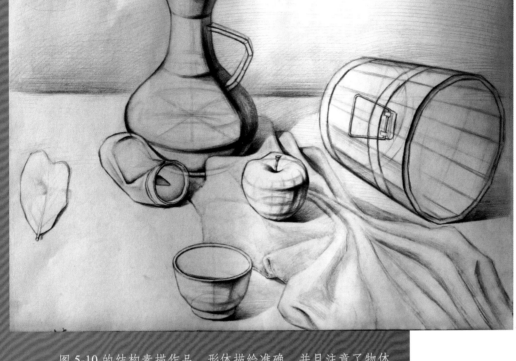

图 5-10 学生作品（牛付虎）

图 5-10 的结构素描作品，形体描绘准确，并且注意了物体细节的观察与刻画，体现了作者非常严谨的作画态度，线条有一定的变化，不足之处是线条缺乏激情，不够生动。

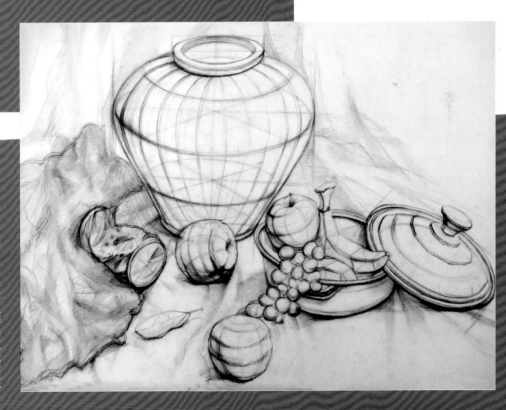

图 5-11 学生作品（张素素）

图 5-11 是一幅写生的静物结构素描作品。作者画得很严谨，形体结构分析得较透彻，并且利用了简单的色调丰富线条的表现力，画面主次、虚实得当。不足之处是线条缺乏力度，少了一些生气。

图 5-12　学生作品（刘晓群）

图 5-12 的作品运用较为写实的手法来塑造画面形象，但描绘的不是现实空间，作品设计感很强，利用了明暗光影的原理来组织画面，并且较好地把画面分解成大小不同的色彩区域，在 3 个大的色块上，概括的人物所构成的小色块形成了画面的精彩亮点，体现了作者唯美的审美情趣。

图 5-13 的作品利用了正负形的图形创意原理构成画面，并且用黑与白、繁与简对比的视觉语言强调作品的视觉冲击力，树枝所形成的粗细、疏密渐变的线条犹如人体的血管，与生命的感受较为贴切。不足之处是手形和人体的内外形等欠缺推敲。

图 5-13　学生作品（刘娜）

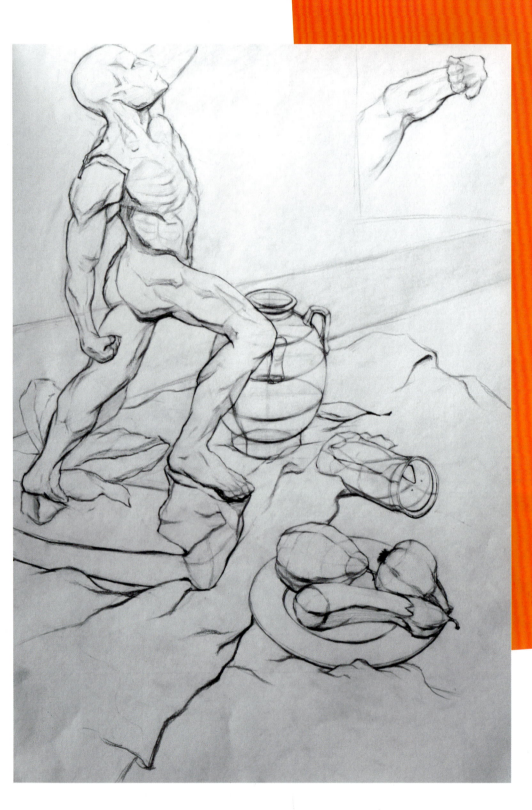

图 5-14 学生作品（郑静娴）

图 5-14 是一幅有石膏人体与静物的写生结构素描，该作品线条较流畅自然，注意了前后的穿插关系，整体虚实得当。不足之处是人体的肌肉、结构不够准确。

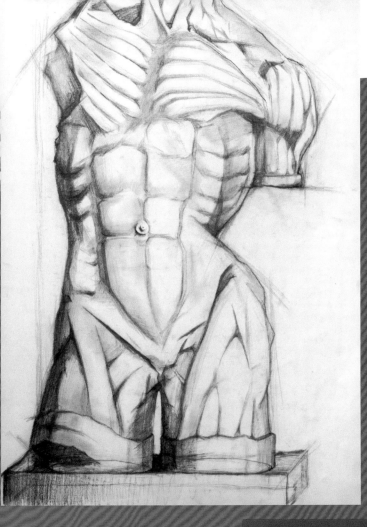

第五章 析

图 5-15 学生作品（关世召）

石膏人体结构分析对于设计专业的学生有一定的难度，图 5-15 的作品中的结构分析较为准确，并且线条富有变化，有一定的张力，如果整个石膏像靠后一些，画面的空间感会好很多。

图 5-16 学生作品（佚名）

图 5-16 是一幅用丙烯颜料画的素描作品，作者用概括的黑、白、灰色块塑造形象，结构体块分析较为自然。如果背景有体块造型与石膏像的体块分析相呼应，效果会更好一些。

图 5-17　学生作品（耿婧）

图 5-17 是一幅运用了线条、明暗、色调、肌理等绘画语言描绘的综合素描练习，画面有效地设计了黑、白、灰色调，形体穿插能做到"你中有我、我中有你"，形成了作品统一的造型基调，画面中有形体大小的对比和不同表现方法的运用，使得画面形式感很强。

第五章 析

图 5-18 学生作品（陶文林）

图 5-18 是一幅运用了提炼造型、解构与重构等造型方法描绘的素描作品，不同的是它不是用线条来表现形体，而是用色调、光影来塑造形体。作品看上去好像很写实，其实不然，画面中的形体、光影、色调都是设计出来的，体现了作者对形式美的追求。

图 5-19 学生作品（周佛婷）

图 5-19 是一幅用名片纸画的素描作品，作品有效地利用了纸张固有的色调与肌理组织画面的黑、白、灰，并且用中国的传统图案与抽象的几何色块相结合，使作品表现出强烈的装饰美感与形式韵味。

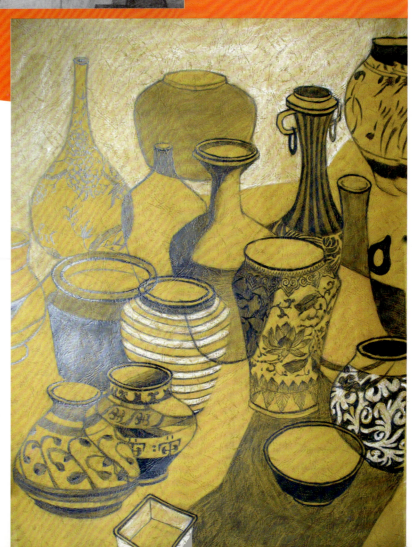

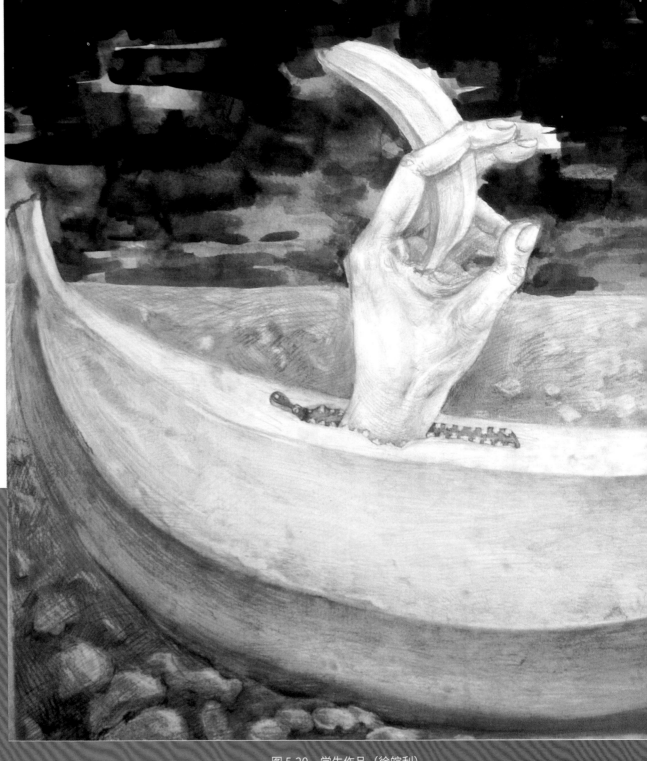

图 5-20　学生作品（徐皖利）

图 5-20 是一幅有超现实主义意味的素描作品，画中的物象改变了原来物象固有的大小和空间，物象还表现出不相关的偶然性，结合墨、毛笔和铅笔的混合应用，明度层次拉开了，更加强了作品中的超现实主义色彩。

第五章 析

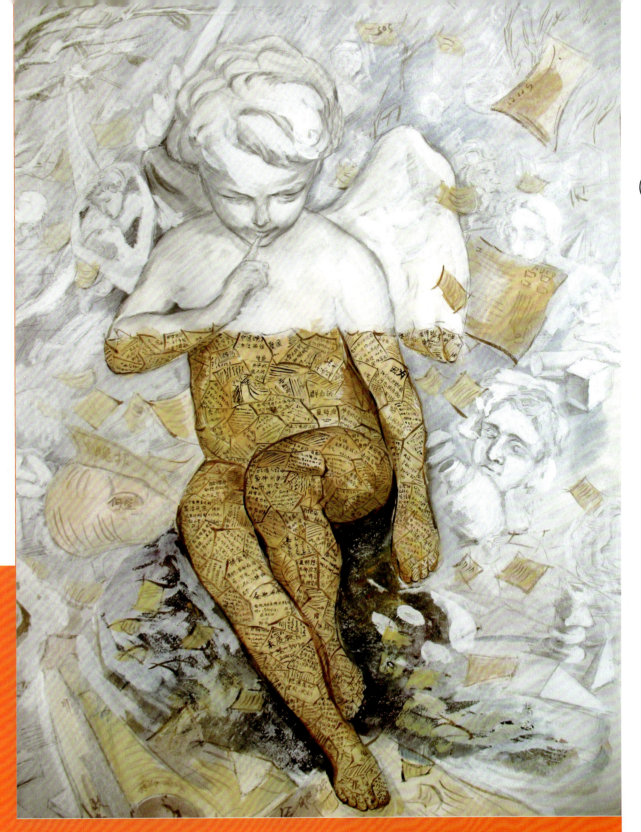

图 5-21 学生作品（朱艳）

　　创意思维是设计中不可缺少的重要因素，好的设计作品很容易吸引观众的注意力，并且给人留下深刻的印象。图 5-21 的素描作品也运用了创意思维，结合材质转换的表现手法，使得作品有较强的视觉冲击力。除了创意思维的应用外，作品中表现出来的优美动态和柔和背景色调，也体现了作者的唯美主义审美理想。

图 5-22 学生作品（沈光绪）

图 5-22 的作品可能是无关紧要的摄影图片局部，无缘无故添加了一枝玫瑰花，作品因此增添了一份情趣。重新设计画面的情境，是现代设计和绘画的重要表现手段。另外，作者还很注意构图的形式语言应用，画面巧妙地运用了黄金分割比，使得作品主次分明。

图 5-23 学生作品（孙凯）

图 5-23 的作品在保留原物象基本特征的基础上，改变物象的局部细节是创意思维的重要表现手法。比如，同构、置换、添加等图形设计手法就是用这个原理来表现的。该作品也用了置换的图形设计原理，并且设计了画面的情境，丰富了作品的内涵。

图 5-24　学生作品（李赫）

　　本来雕塑家设计的石膏人体动态是自然而优美的，被图 5-24 的作者用在他的画面中，很有新闻曝光的情境，体现了滑稽和幽默的视觉表现特征。如果石膏的形体准确一些，可能滑稽的效果会更明显一些。

图 5-25 学生作品（董佳佳）

图 5-25 是一幅突出创意思维的素描练习，画面整体设计感很强，拉链里面的物象刻画得较为深入，外部的人体刻画得较为简洁，使得作品主次分明。不足之处是拉链与人体的结合处表现得过于牵强，有一些生硬。

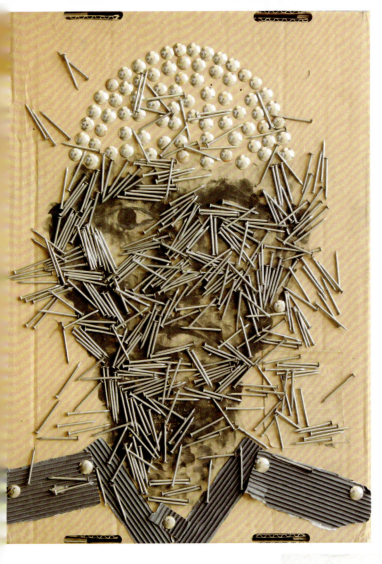

图 5-26 学生作品（李贺）

图 5-26 的作品是有关材料与肌理的素描练习，作品以黄色的包装纸壳、图钉、铁钉，以及用手指拓印的黑色男人形象构成画面，充分应用了材料与肌理的属性来体现画面的内涵，成功地表现了粗犷、豪放、力量的视觉感受。画中铁钉疏密的不同排列，打散了人物形象原有的外形，并且使画面视觉形象丰富，主次分明。

第五章 析

图 5-27 学生作品（宋小宇）

传统的肌理表现主要是用绘画工具模仿自然中物象的肌理，在现代作品中，材料与肌理有独立表现内涵的意义。图 5-27 的作品是用铅笔描绘和植物材料剪贴相结合的素描练习。植物肌理与铅笔描绘的组合，效果非常自然，形成了高明度的基调，充分让肌理的视觉语言在画面中"说话"，体现了绿色、生命、活力的视觉感受。

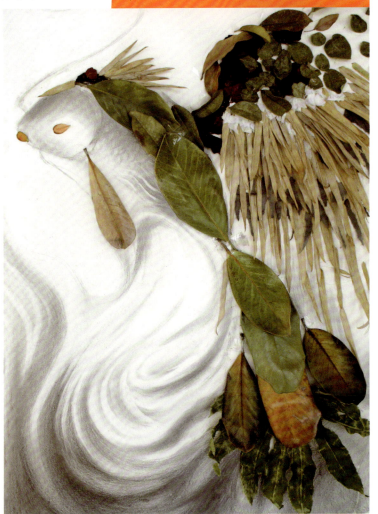

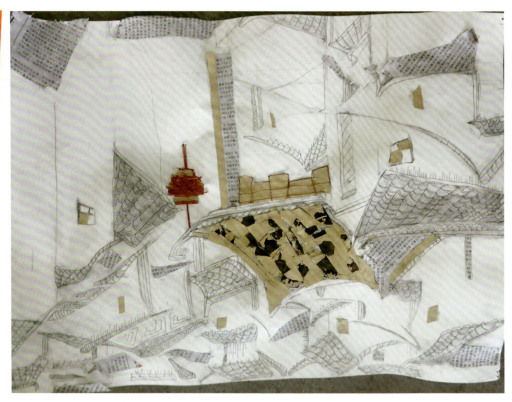

图 5-28 学生作品（佚名）

图 5-28 的作品是有关材料与肌理的素描练习。现代社会中丰富的材料是我们情感传达的重要媒介，材料与肌理的多样性也给作品带来了独特的视触觉感受和审美价值。作者将日常可见的黄色纸壳、报纸等材料融入画面中，构成了画面中的砖瓦、窗户等元素，丰富了画面的视觉形式，疏密得当，主次分明，给人以朴素、淡雅、自然的视觉感受。若是画面的形式再丰富细致一些，效果会更好。

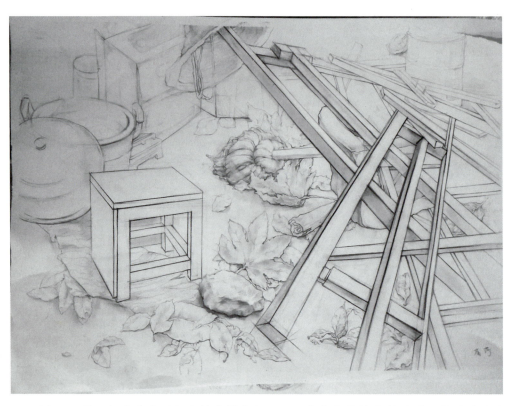

图 5-29 学生作品（佚名）

图 5-29 是一幅富有生活气息的素描作品，画面中各物体的穿插关系、前后关系处理得严谨准确，线条的虚实变化增加了画面的层次感，主次得当。另外，其简单的色调也增强了整体的表现力，避免了画面僵硬，缺乏活力。不足之处是画面构图缺乏形式感。

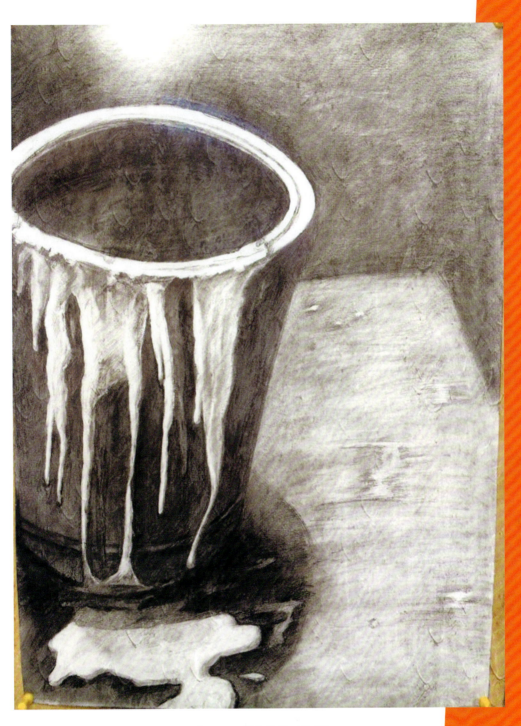

图5-30 学生作品(佚名)

图5-30的作品黑、白、灰效果处理得较好,对于光影的变化表现得比较细腻,突出了肌理的视觉语言在画面中的作用,构图有视觉冲击力。不足之处在于对物体的形体把握不到位,不够准确。

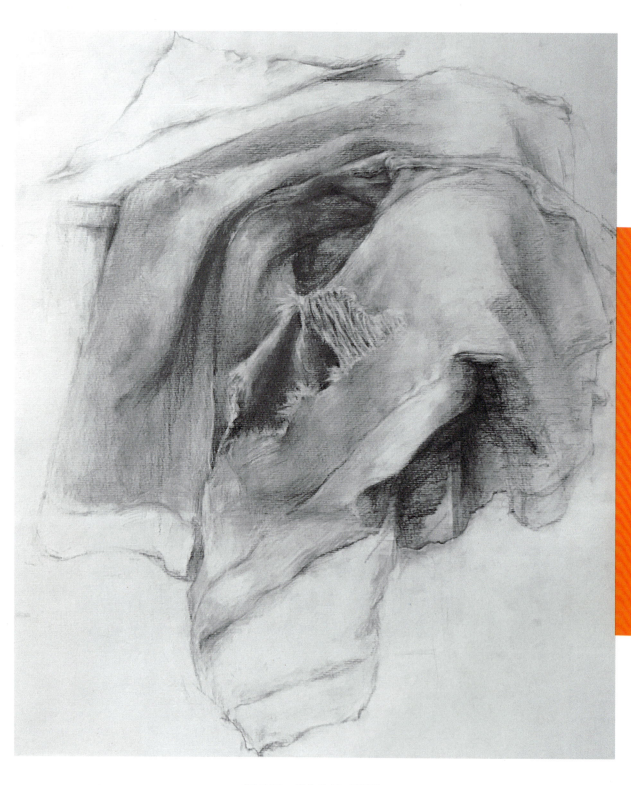

图 5-31　学生作品（蒋荔）

　　图 5-31 的素描作品对物体进行了深入细致的刻画，用线细腻，细节生动，表现出了作者较为扎实的造型能力。整体来看，画面黑、白、灰关系明确，虚实关系处理得当。但是，其布褶的叠压关系处理得不够明确，没有把它置入一个舒适的空间，延伸关系较为模糊，欠缺推敲。

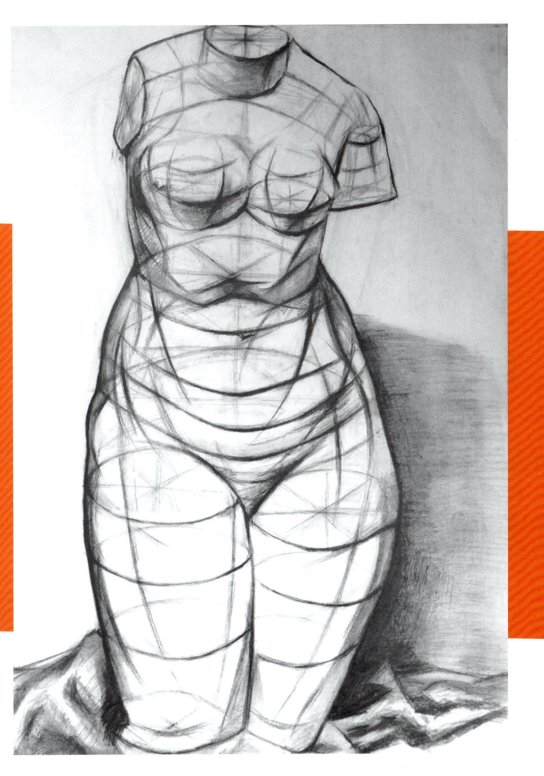

图 5-32　学生作品（佚名）

　　图 5-32 是一幅石膏人体结构素描作品。该作品对石膏人体的比例把握得较为准确，结构与透视明确清晰，构图饱满，能用不同线条表现形体，且能保持线的连贯气势。如能把空间环境画得具体一些就会更加完美。

设计素描（第2版）

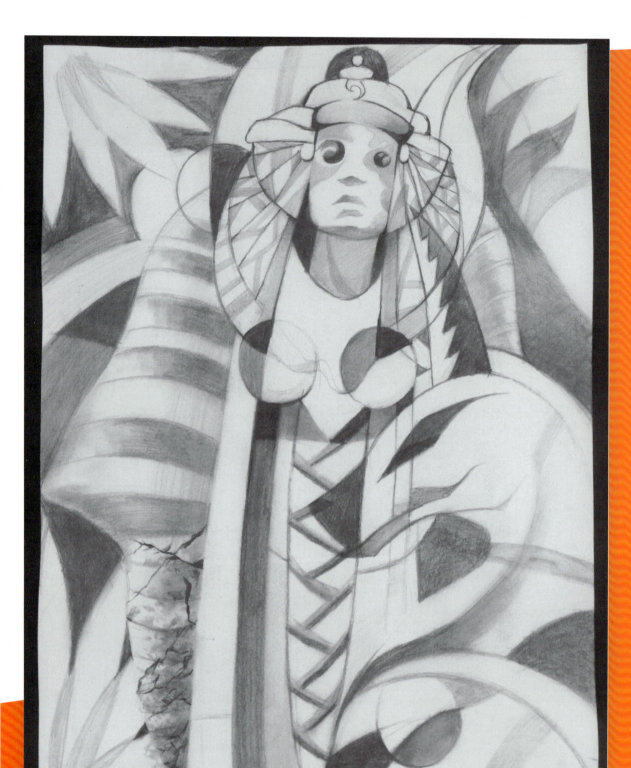

图 5-33　学生作品（吴云啸）

图 5-33 的作品突出画面的形式美感，具有很强的装饰性，疏密得当，黑、白、灰层次分明，使画面具有良好的节奏感和韵律感。画面中的圆形分割使各物体间相接而又统一，丰富了画面层次。但是，画面左下角的细节刻画略显突兀，与画面整体风格略有冲突。

第五章 析

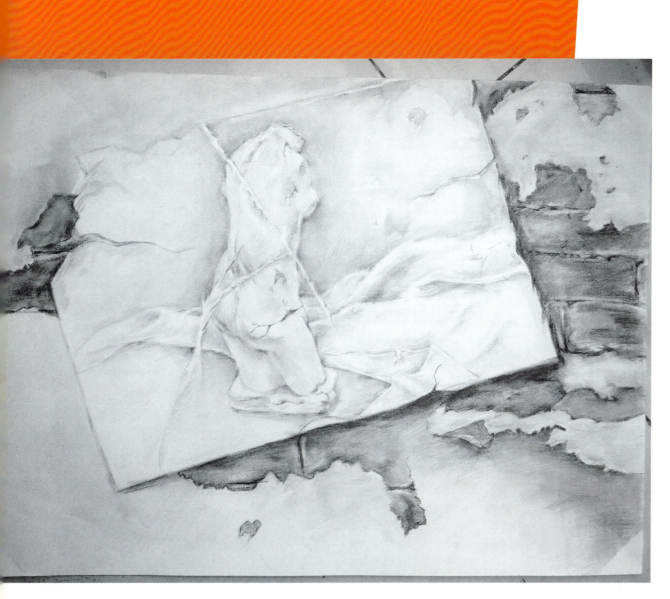

图 5-34 学生作品（佚名）

图 5-34 的素描作品具有较好的创意性和趣味性，给人一种"画中画"的感觉。该作品描绘了一幅破裂的石膏像作品被置于一面斑驳的、外皮已经脱落的墙上的画面，并且画内的石膏像也是破裂的，使得画面的主旨得到统一，传达了含蓄典雅的情趣。此外，作品中简繁的对比、层次分明，都增强了画面应有的表现力。

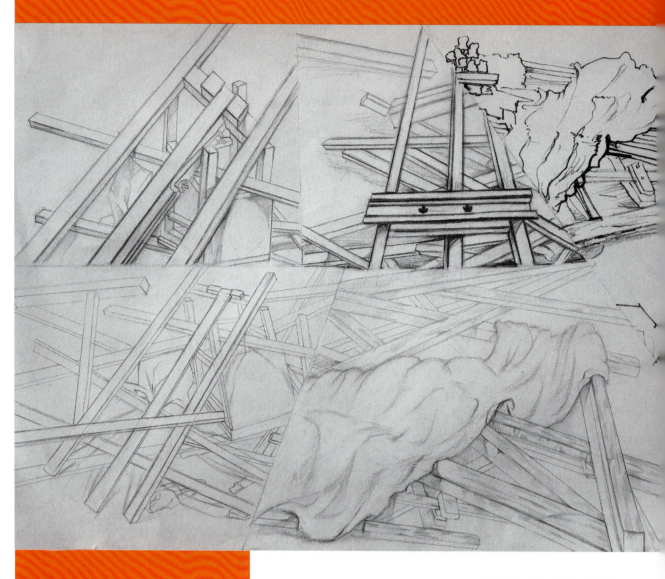

图 5-35　学生作品（佚名）

图 5-35 的作品对同一场景进行了不同角度、不同方式的刻画，画面分割较为合理，表现方式为从整体到局部，物体间的穿插关系明确，结构清晰，在写实中突出画面的设计感，体现了作者严谨理性的创作态度和较好的审美素养。

第五章 析

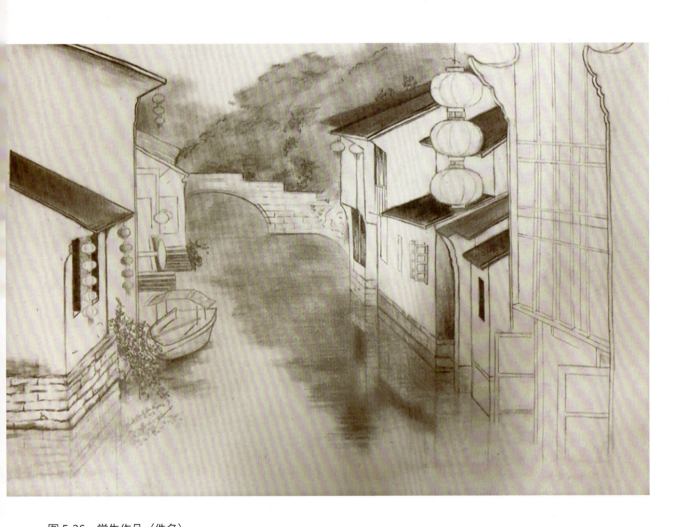

图5-36 学生作品（佚名）

　　图5-36的作品黑、白、灰关系明确，空间感较强，色调与线条的配合使用体现了作者独特的视觉语言表现，丰富了画面的层次感，较好地表现了江南水乡的情趣，体现了环艺专业的特点。如能在构图形式上多体现中国艺术的意境会更好。

设计素描（第2版）

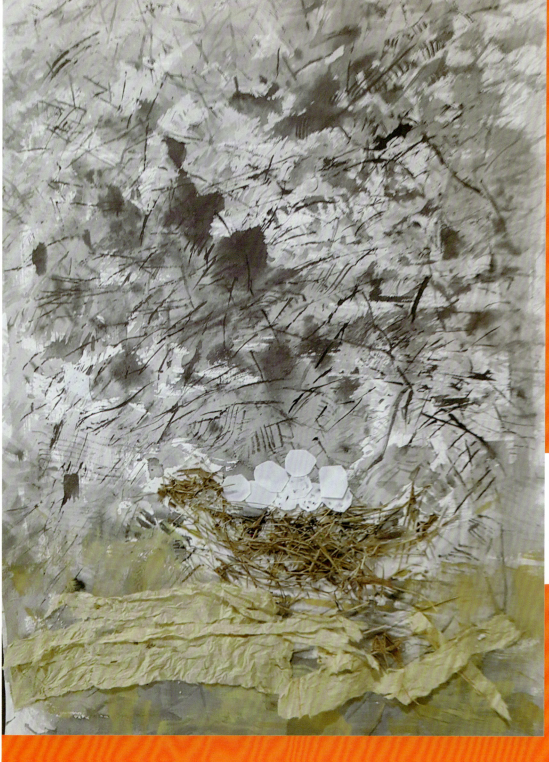

图 5-37 学生作品（佚名）

图 5-37 是一幅有关材料与肌理的素描练习作品。该作品以干草、毛边纸等富有人情味的材料和有人文特色的水墨肌理融合在一起，黄纸色在灰色的水墨衬托下，表现了暖暖的"家"的温情。画面较好地利用材质设计了整体的黑、白、灰效果，白纸制作的蛋与墨色形成了强烈的对比，成为画面中心，突出了生命的主题。

第五章 析

图 5-38 学生作品（佚名）

图 5-38 是一幅较为深入的素描作品。作者选取了自行车的一个局部进行表现，作品突出了自行车的金属材质，整体黑、白、灰设计得当。但画面缺乏空间感，在构图设计上没有前后层次，轮胎等形体轮廓缺少应有的色调变化，略显呆板。

图 5-39 学生作品（佚名）

图 5-39 的作品中，作者采用拼贴的方式，将木棒融入画面中，构成了建筑物的墙壁，使画面具有了特殊的肌理效果，利用肌理的模仿和材质的对比，增强了画面的表现力。不足之处是构图缺少形式，层次不够丰富。

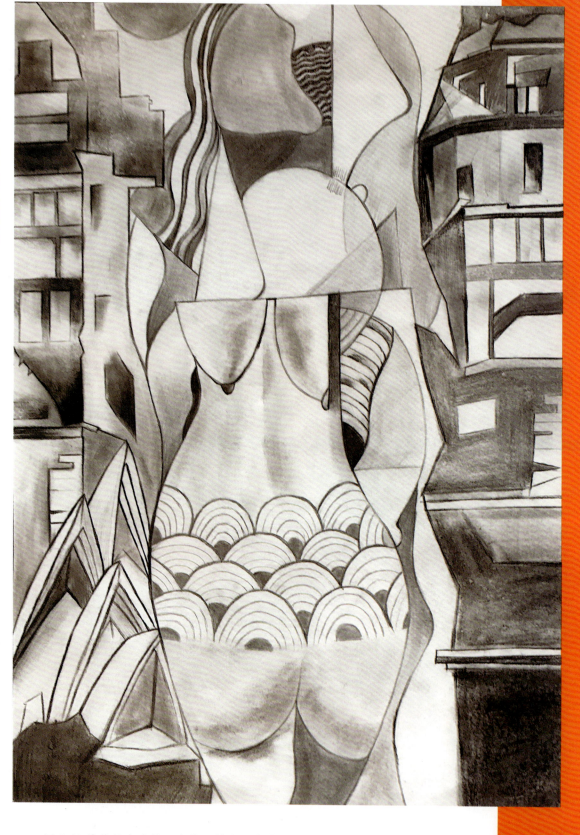

图5-40 学生作品(黄熙)

图5-40的作品由建筑、人体、抽象图案造型构成,作者以大量背景的直线与主体曲线形成对比,且做到"直中有曲,曲中有直"相互呼应,肢解了的元素在画面中重新构建,力图给受众传达冷静、时尚、现代之感。

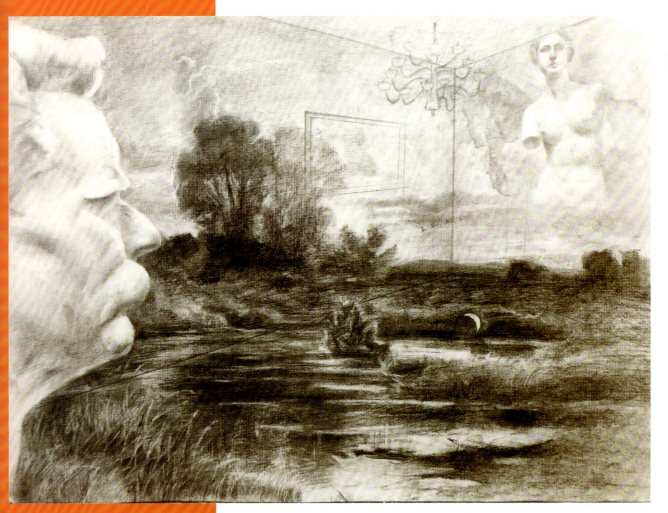

图5-41 学生作品（陈珂）

图5-41的作品中，作者将自然景象置于室内空间之内，严谨的室内结构与灵动飘逸的自然景观相互交融，给人带来多样的视觉感受。石膏像的大小对比和虚实变化使画面空间更加深远。此外，画面的黑、白、灰关系明确，层次丰富，视觉冲击力较强。

图 5-42 的作品较好地表现了自行车的形体与结构，对画面前方的轮轴及轮胎部分进行了细致刻画，画面后方物体简单勾勒，主次分明，前后虚实关系明确，表现了较好的空间关系。不足之处在于轮胎部分冲出画面外，使构图显得不够完整。

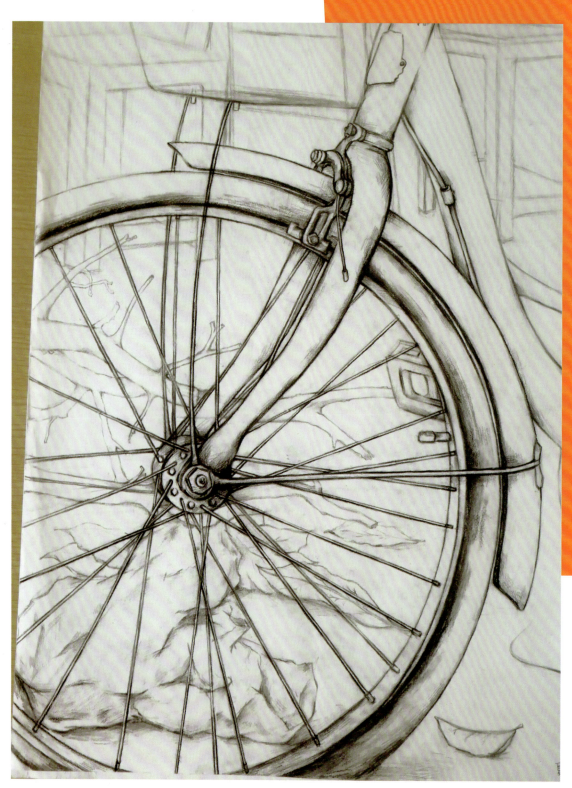

图 5-42 学生作品（佚名）

第五章 析

图 5-43 学生作品（佚名）

图 5-43 的作品构图饱满，对建筑物的体量关系把握得恰到好处，用笔细腻，质感突出，表现了该建筑的厚重磅礴，具有很强的立体感。此外，画面的黑、白、灰关系明确，虚实分明，使画面具有很强的张力。

图 5-44 的作品与图 5-43 的作品对同一建筑物进行了不同角度、不同方式的刻画。该作品从俯视的角度更多地刻画了建筑物的内部细节，用线条去塑造建筑物的体积。画面的光影效果较强，明暗层次丰富，用线干脆利落，准确地描绘了建筑物的细节构造。此外，作者对建筑物暗部的细节变化非常敏感，体现了作者扎实的造型能力和严谨的创作态度。

图 5-44 学生作品（佚名）

图 5-45　学生作品（佚名）

　　图 5-45 的作品中，作者对树木及枝干进行了细致的刻画，对树叶仅是简单的勾勒，有意去营造简繁对比的层次感，作者想表现淡雅细腻的传统白描效果。但是在画面中，枝干与树叶的关系有些孤立，处于画面四角的物体大小相同，使作品缺乏主次变化。

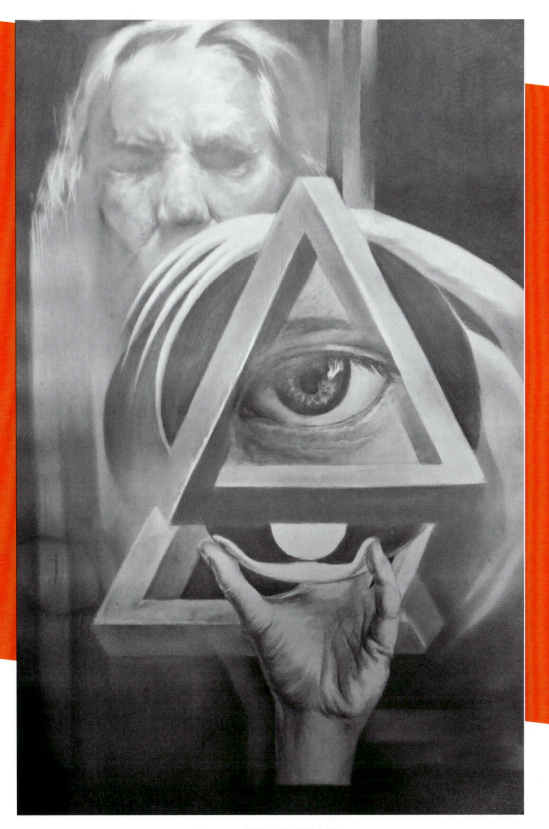

图 5-46　学生作品（张玄诚）

 图 5-46 的作品采用了错位空间的手法，虚实空间明确，黑、白、灰层次分明，物体塑造生动。画面中一只手托举着一个水晶球，水晶球中的一只眼睛窥视着前方的彭罗斯三角，其目光仿佛要看破空间，看透这种"最纯粹形式的不可能"，似乎也要窥探到人的内心。画面后方的老者眉头微锁，好像他的睿智不足以解开这种未知。作者亦真亦幻的视觉语言仿佛在与时空对话，传达了他对未知的思索和探求。

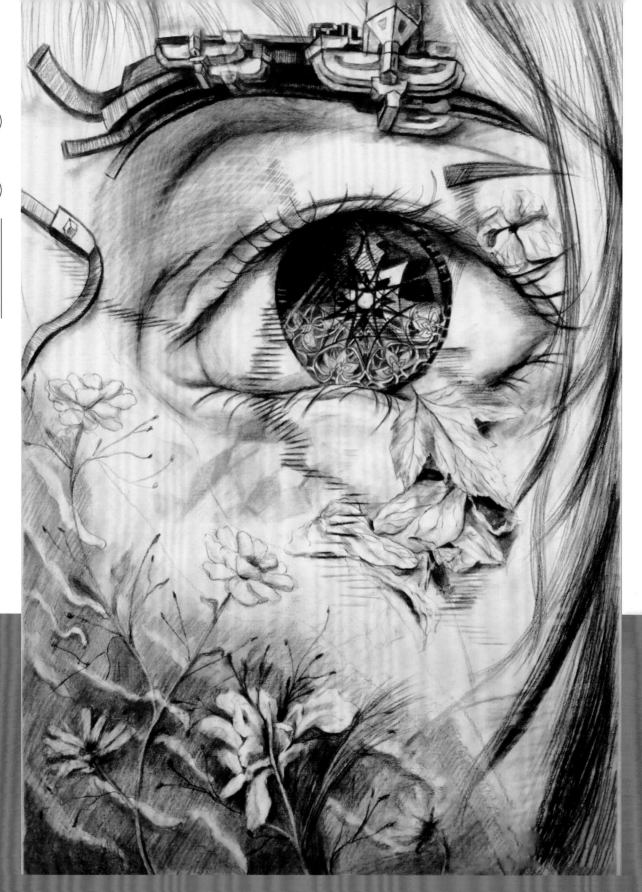

图 5-47　学生作品（林俊）

　　图 5-47 的作品选取了人脸的一个局部进行表现，对眼睛进行了重点刻画，眼球及画面下方采用花草、树叶等自然元素进行装饰，眉毛处则采用机械元素进行表达，丰富了作品的内涵，具有较好的创意性。

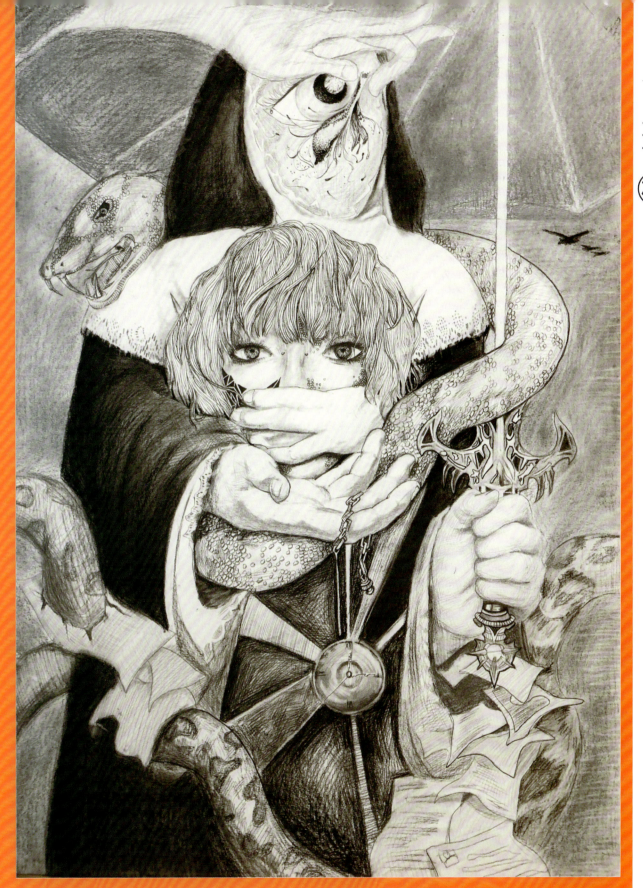

图 5-48　学生作品（仇硕涵）

图 5-48 的作品充满了魔幻主义的色彩。画面中被捂住嘴巴的女孩、荒诞滑稽的单眼怪人以及凶猛盘绕的蛇等元素，组成了一幅黑色童话般的画面，充满了作者的幻想和隐喻，传递给观者一种压抑、讽刺的视觉感受。

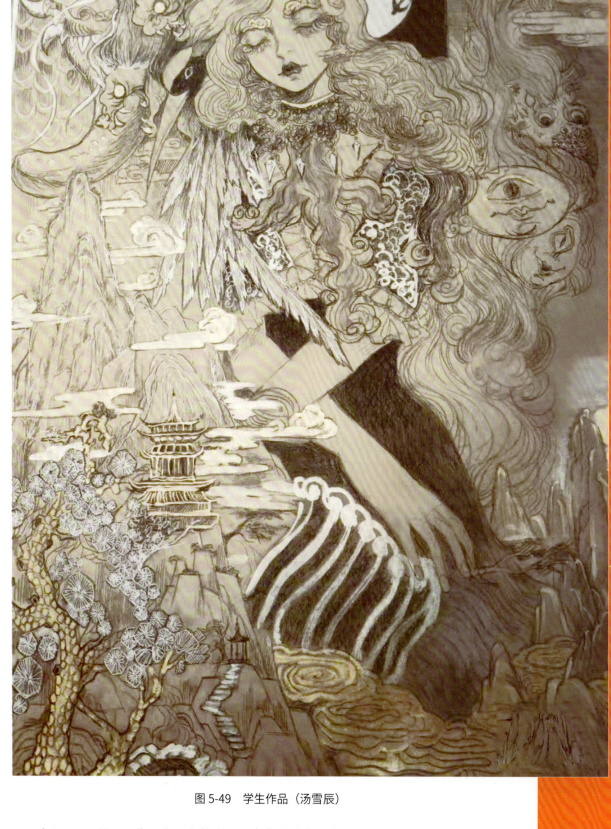

图5-49 学生作品（汤雪辰）

如图5-49所示，作品左下方描绘了具有传统韵味的中国山水，而右上方则表现了现代动漫中女子的形象。画面看似毫无逻辑，但在冲突中充满了内在关联。女子头发的线条不仅勾勒出了头发的轮廓，并且线条长短、粗细、虚实、疏密的变化具有中国画的笔法内蕴。此外，女子身上的装饰还有中国传统图案的影子，比如眉毛采用了祥云图案等。这些内在关联都使画面中的元素有机地交织在一起，对立而又统一。

第五章 析

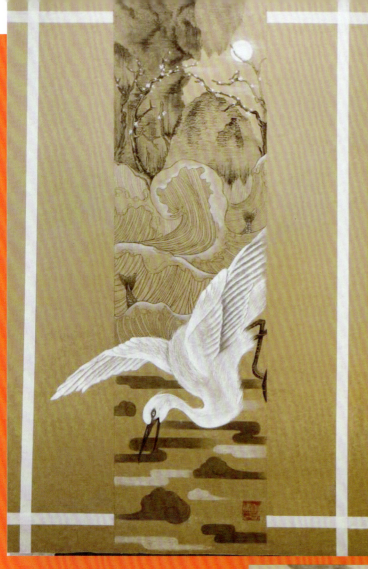

图5-50 学生作品（佚名）

图5-50的作品以仙鹤、山石和浪花为素材，色调淡雅，用笔流畅，画面富于变化，仙鹤的一只翅膀冲出画面之外，丰富了画面的构图形式和空间维度。不足之处是画面边沿的几何线条过于呆板，有点喧宾夺主了，破坏了应有的空间意境。

图5-51 学生作品（佚名）

图5-51的作品运用了形态转换的创意表现手法，将侍女的头发与下半身转换为柳树的造型和材质，用笔朴实，气韵古雅。其赋色层次清晰、生动，使传统主题与现代表现手法完美结合。

图5-52 学生作品(余晨艺)

如图5-52所示,首先,该作品将人物与山水相结合,山峦起伏,虚实结合。人物呈躺状,形神兼备,闲适古雅。其次,在画面右上角,作者运用创意表现手法将鱼的身体与仙鹤翅膀的局部肌理结合,画面中看似不相干的物象混沌地并置在一起,形成了新的语境。

图 5-53　学生作品（佚名）

图 5-53 是一幅具有超现实主义意味的作品。作者将人物缩小放置于树枝之上，画面中的人物形态各异，与鸟、鱼共存于同一空间内，增添了作品的趣味性。此外，画面松弛有度，虚实相间，强化了作品的视觉表现力。

第五章　析

图 5-54　学生作品（佚名）

图 5-54 的作品以铅笔、牛皮纸表现了荷花、水鸟等工笔画题材元素，伸展的荷花与荷叶栩栩如生，为作品增添了几分意趣。画面中悬挂于枝头的几何直线宛若一个画框，只为记录下眼前的美好瞬间，丰富了画面的层次性和趣味性。

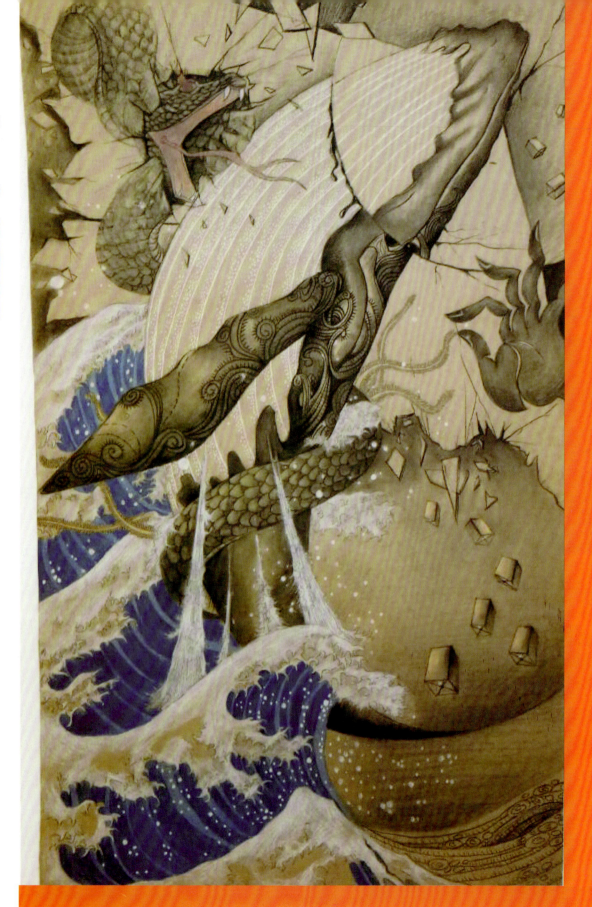

图 5-55　学生作品（佚名）

　　图 5-55 的作品的主体是一只鲸鱼冲出海浪，强烈的视觉冲击力打破了传统的恬静与淡雅。海浪的刻画似乎有日本画家葛饰北斋的浮世绘作品的影子，结合鲸鱼身上精细的填充图案，整幅作品既保留了东方艺术的神韵，不经意间又增添了现代语境。

第五章 析

图 5-56　学生作品（陈珂）

　　图 5-56 的作品看似一幅描绘自然山川的山水画，重峦叠嶂，意境深远，其纹理的运用使整幅画面有一种虚实相间、朦胧破碎的美感，从而在形式上与画面本身的内容相融合，突出的抽象肌理，使画面具有一种无形的视觉冲击力。

图 5-57 学生作品（佚名）

图 5-57 的作品描绘了一个破碎俯视的石膏像，深色的背景使主体更加突出，画面有一种失重感，空中散飞的碎纸片起到了平衡画面的作用。作品有一种未完成感，却带来了动中有静、动静结合的视觉效果，这种画面的不确定状态给观者带来了更多的可读性和联想。

参考文献

[1] 约翰尼斯·伊顿.设计与形体[M].朱国勤,译.上海:上海人民美术出版社,1992.

[2] 靳尚宜.西方现代素描鉴赏与研究[M].天津:天津人民美术出版社,1996.

[3] 弗兰克·惠特福德.包豪斯[M].林鹤,译.北京:生活·读书·新知三联书店,2001.

[4] 鲁道夫·阿恩海姆.艺术与视知觉[M].滕守尧,译.北京:中国社会科学出版社,1987.

[5] 康定斯基.论艺术的精神[M].查立,译.北京:中国社会科学出版社,1987.

[6] 内森·黑尔.艺术与自然中的抽象[M].沈揆一,胡知凡,译.上海:上海人民美术出版社,1988.

[7] 贝蒂·爱德华.新素描[M].何工,译.成都:四川美术出版社,1991.

[8] 鲁道夫·阿恩海姆.视觉思维[M].腾守尧,译.成都:四川人民出版社,1998.

[9] E.H.贡布里希.艺术与错觉[M].林希,李正本,范景中,译.长沙:湖南科学技术出版社,2002.

[10] 瑞士巴塞尔设计学校.设计素描[M].吴华先,译.上海:上海人民美术出版社,1985.

[11] 苏珊·朗格.情感与形式[M].北京:中国社会科学出版社,1987.

[12] 王受之.世界现代设计史[M].广州:新世纪出版社,1996.

[13] 陈守义.材质构成表现[M].杭州:浙江人民美术出版社,2000.

[14] 顾大庆.设计与视知觉[M].北京:中国建筑工业出版社,2002.

[15] 王中义,许江.从素描走向设计[M].杭州:中国美术学院出版社,2002.

[16] 列奥纳多·达·芬奇.达·芬奇论绘画[M].戴勉,译.南宁:广西师范大学出版社,2003.

[17] 伯纳德·切特.素描教程[M].徐梅,秦雯,译.重庆:重庆出版社,2005.

[18] 林家阳,冯俊熙.设计素描[M].北京:高等教育出版社,2005.

[19] 于艾君.素描研究[M].长春:吉林美术出版社,2006.

[20] 周至禹.设计素描[M].北京:高等教育出版社,2006.

[21] 董仲恂.设计素描[M].北京:中国青年出版社,2007.

[22] 卢少夫.图形创意设计[M].上海:上海人民美术出版社,2007.

[23] 冯健亲.素描[M].南京:江苏美术出版社,1987.

[24] 琼斯·伊顿.形式与设计[M].米永亮,译.上海:上海书画出版社,1991.

[25] 邬烈炎.设计教育研究[M].南京:江苏美术出版社,2006.

[26] 袁熙旸.中国美术设计教育发展历程研究[M].北京:北京理工大学出版社,2003.

[27] 黄寅.中国设计素描教学研究[D].南京艺术学院硕士论文,2009.

[28] 陈强.对设计素描教学的探讨[D].南京艺术学院硕士论文,2008.